U0052080

日本扭蛋模型師教你做！
肉嘟嘟的
石粉黏土小動物

"mocchiri" animal making book

超Q萌

もんとみ◎著

contents

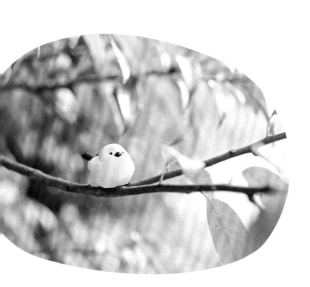

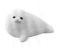
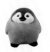
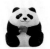
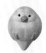
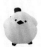
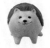
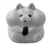
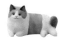
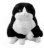
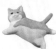
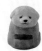
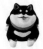
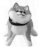
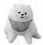
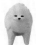
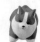

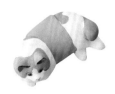

前言

筆者從小就喜歡畫畫、做手工、發想故事並創作繪本，能以一起生活的動物們為主角發展創作更是無比快樂之事。

不管何時都陪伴在身邊的動物們，給予了我滿滿的溫暖情感。若能將從這些孩子們身上得到的幸福，藉由美術的立體造型表現出來，並傳達到許多人的心裡……我就這樣懷著報恩的心情開始製作動物擺飾。

除了以Q萌感十足的肉嘟嘟模樣，突顯動物們的溫度及柔軟感，為了盡可能地兼顧形狀簡單＆能藉由觸摸獲得療癒的目標，仔細打磨作品表面至滑順尤為重要。

此次以個人愛用的石粉黏土製作了9種動物，共16件模型，並將作法仔細收錄於本書之中。石粉黏土，是即使不教授使用方法，也能憑感覺輕鬆上手的素材，相當推薦給剛開始接觸手作的入門者。

起初不免會有感到困難的步驟，但做得不漂亮也沒關係，不論是怎麼樣的形狀，只要投入心意去做就很棒。感受專心揉捏黏土時的沉靜時光，享受相信自我感性＆自由創造的樂趣吧！

以如家人般重要的動物、住家附近能看見的可愛動物，或吸引你的動物為主角都很好，想像這個孩子身處的情景、動作及表情來捏黏土，搓圓或切割形狀……當能從手中逐漸感受到姿態動感時就完成了！

立體動物模型有著能隨心觸摸＆讓人忍不住盯視著的存在感的魅力。完成後，也可以為它取名、撫摸、帶它一起外出、擺拍美照，請好好地疼愛它唷！

もんとみ

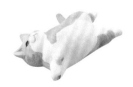

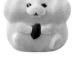

作者檔案　　　Q萌動物造型作家 もんとみ

從孩提時期起就熱衷於以動物及自然為創作主題，目前作為造型作家，以
扭蛋動物的原型創作為主活動。
堅持「觸感具有療癒力、令人放鬆心情的造型、日常的趣味性」等三大要
素，持續地創作讓人噴笑、放鬆心情的動物擺飾。
Twitter：@shigemochi_kun　Instagram：@shigematsu_kun

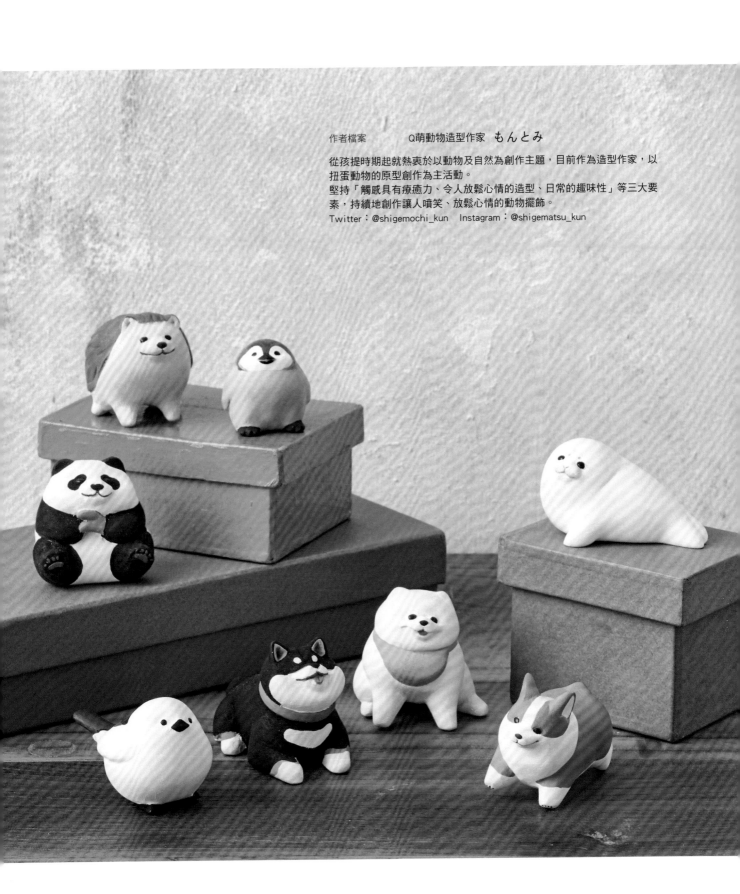

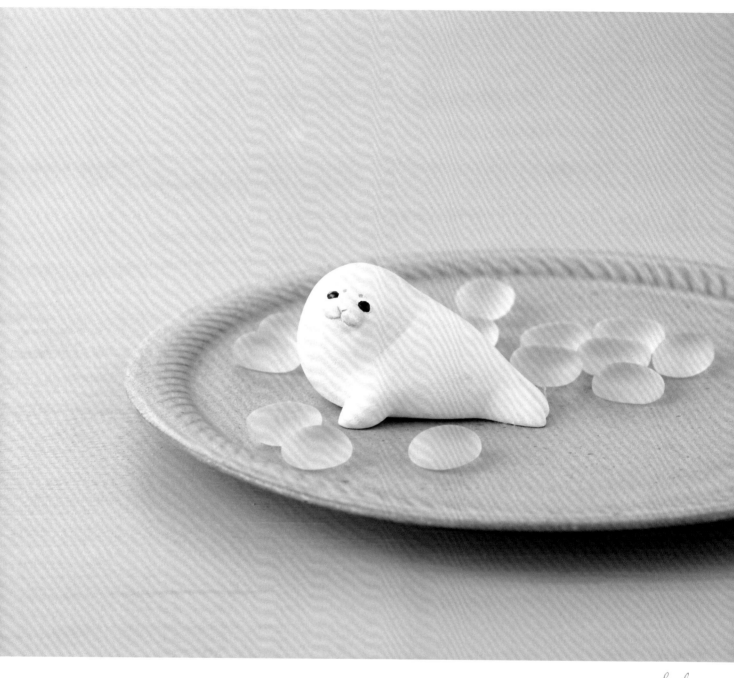

Seal

豎琴海豹的寶寶

how to make ▶ p.26

白色的全身大衣，透露剛出生不久的訊息。
以讓人忍不住想捧在掌心上溫柔呵護的無暇，
全方位地療癒了心情。

2 企鵝寶寶

how to make ▶ p.28

圓滾滾的蛋型模樣，似乎有著當下即將搖晃晃邁步般的生動感。
將臉頰做出稍微隆起的立體度，會讓撒嬌的表情更為明顯。

Penguins

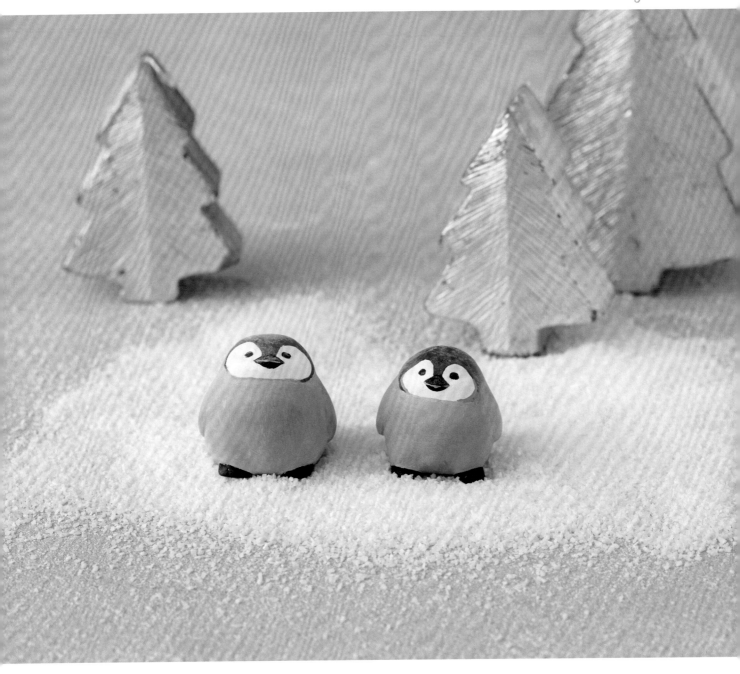

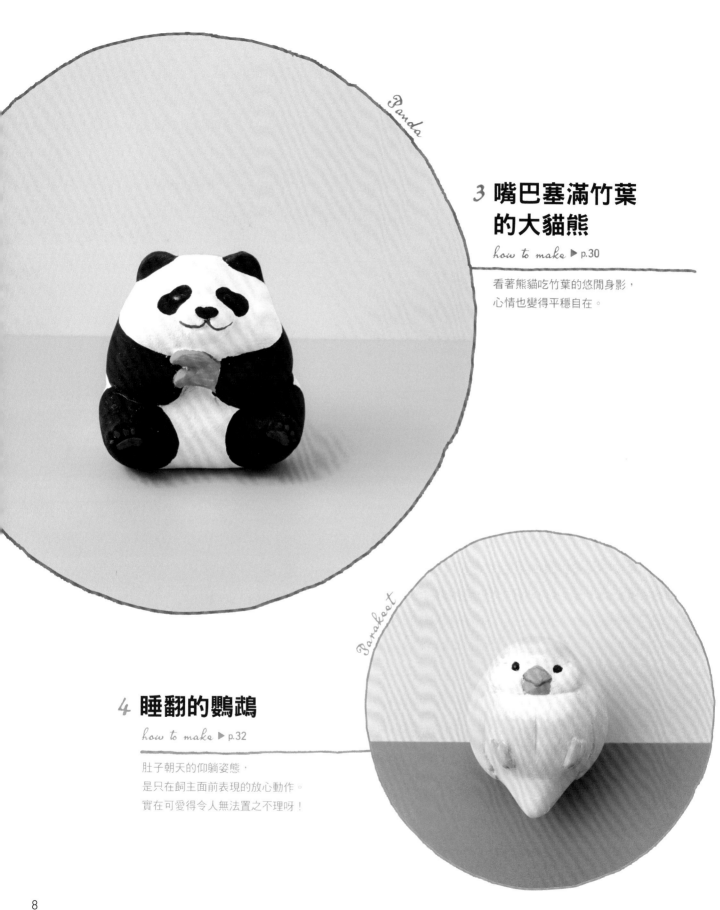

Panda

3 嘴巴塞滿竹葉
的大貓熊

how to make ▶ p.30

看著熊貓吃竹葉的悠閒身影，
心情也變得平穩自在。

Parakeet

4 睡翻的鸚鵡

how to make ▶ p.32

肚子朝天的仰躺姿態，
是只在飼主面前表現的放心動作。
實在可愛得令人無法置之不理呀！

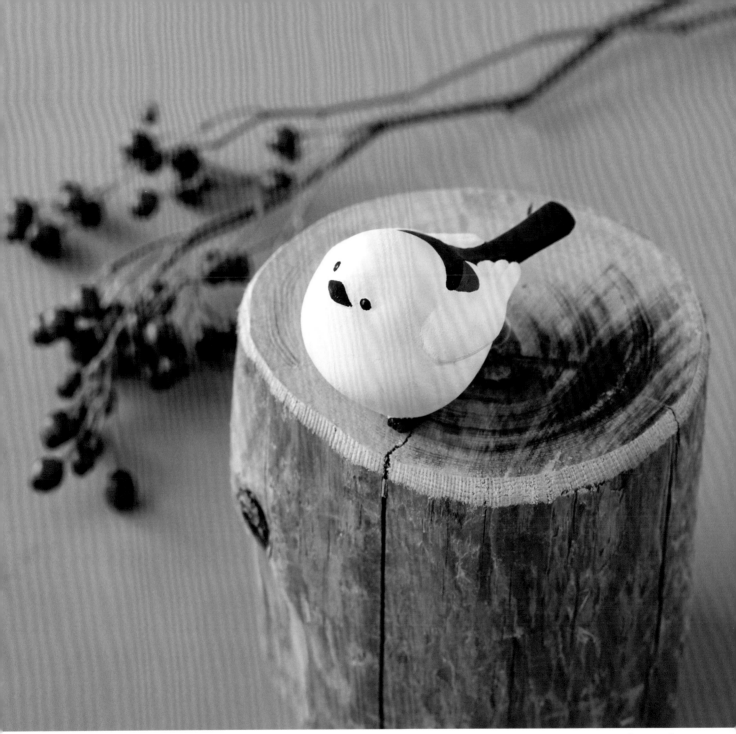

5 蓬鬆蓬鬆的銀喉長尾山雀 *how to make* ▶ p.34

因圓潤純白的模樣，也被稱為「雪之妖精」。
讓人想放在掌心上賞玩的蓬蓬身形＆圓亮亮的眼睛，
都是迷人的魅力重點。

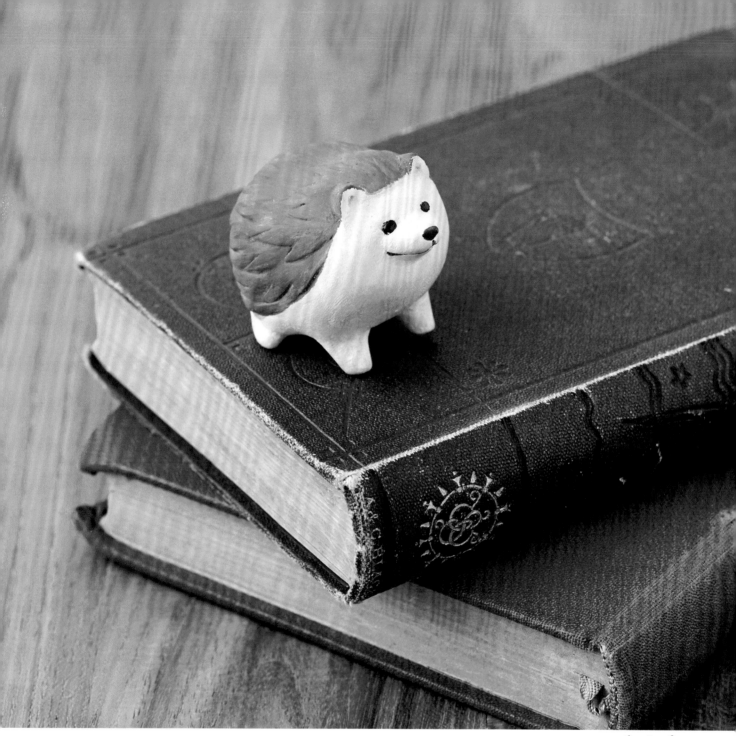

Hedgehog

6 微微笑的刺蝟　*how to make* ▶ p.38

在歐洲，刺蝟因象徵能帶來幸福而受人們喜愛。
看著那嘴角上揚的表情，自己也會不自覺地充滿笑容。

7 偷吃中的哈姆太郎

how to make ▶ p.40

臉頰都塞滿零食啦！
下垂的眼角＆小短腿也魅力十足。

Hamster

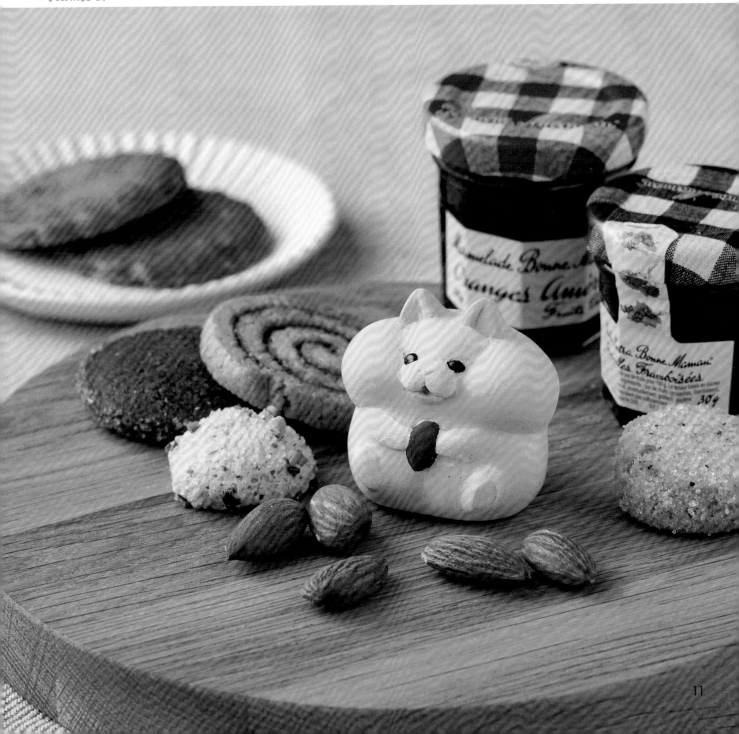

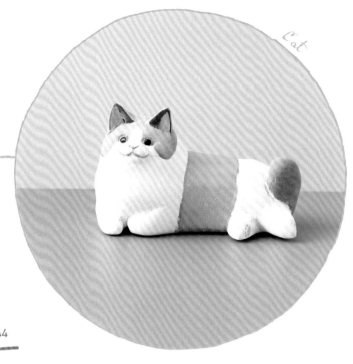

8 想被紙箱套住的貓咪

how to make ▶ p.42

最喜歡狹窄空間的貓咪，找到了大小合適的箱子。
享受合身紙箱的滿足表情，
與稍微可以瞥見的肉球都是超療癒的細節。

9 坐下的貓咪

how to make ▶ p.44

稍微端坐又放鬆的姿態，
似乎可以從手的動作讀到貓咪的心情。

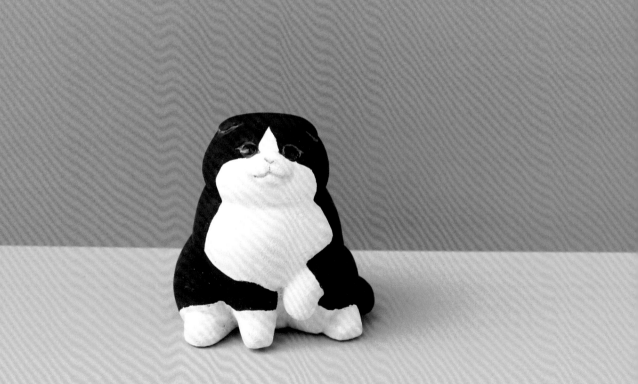

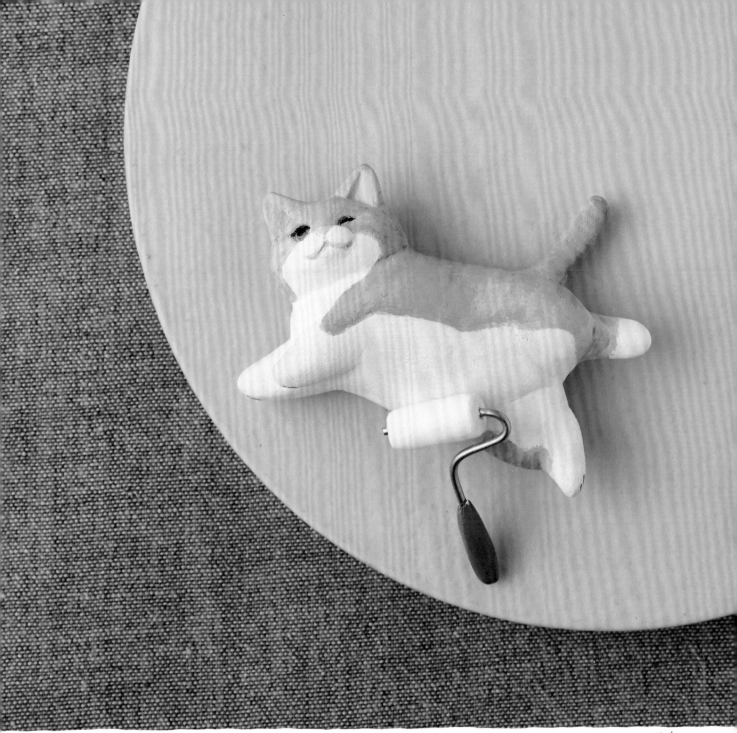

Cat

10 打著滾的愉快貓咪

how to make ▶ p.46

以滾輪為貓咪按摩肚肚時，
貓咪陶醉享受的一幕。

Retriever

11 累到回程不走路的
黃金獵犬寶寶

how to make ▶ p.50

散步玩累後，就交給主人揹著吧！
背包隆起的形狀，令人不禁聯想其中捲成一團的身體。

Shibainu

12 舒適趴著的柴犬

how to make ▶ p.52

放鬆地趴著時，
吐著舌頭、抬頭看人地賣萌，
實在是直擊人心的可愛啊！

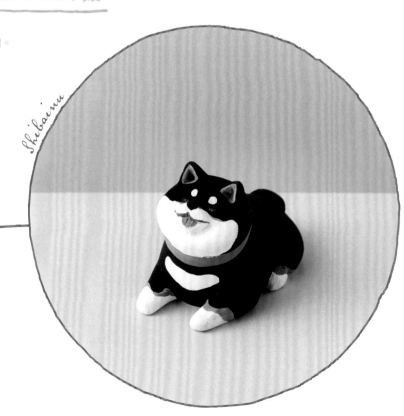

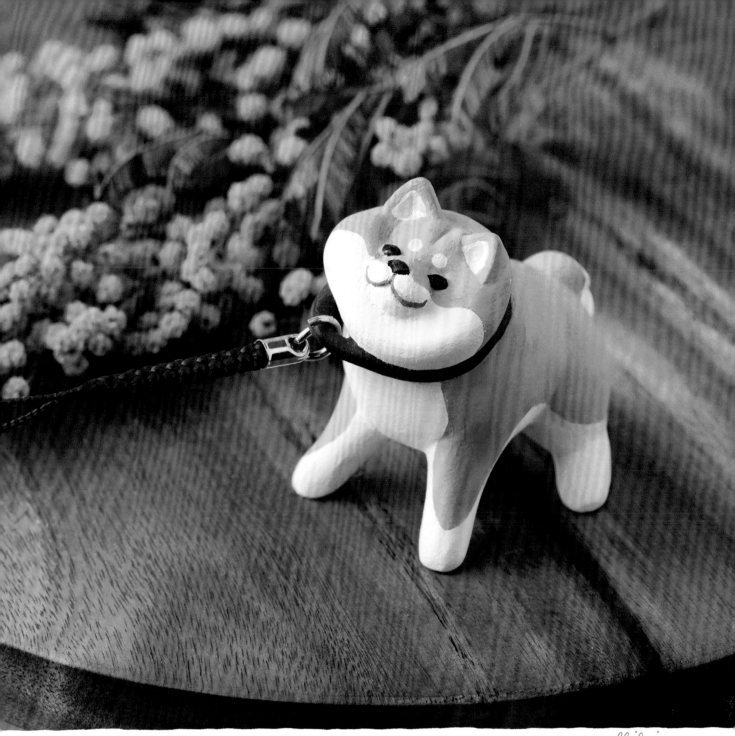

Shibainu

13 散步到不想回家的柴犬

how to make ▶ p.54

還要散步，堅決抵抗不走！
前腳全力伸直＆臉頰擠成一團的模樣，
直率地表現出了當下的心情。

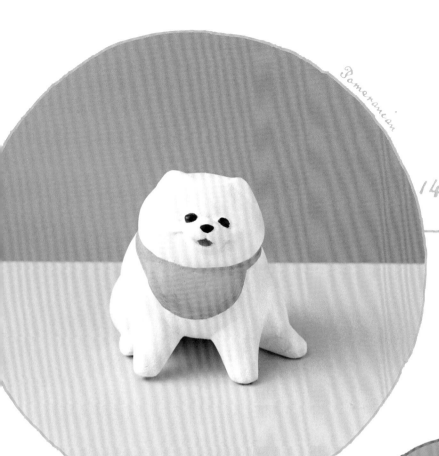

14 等放飯的博美

how to make ▶ p.56

綁著圍兜兜，笑咪咪等待放飯的狗狗。
讓身體四肢圓潤圓潤的，
作出幼犬般的可愛姿態。

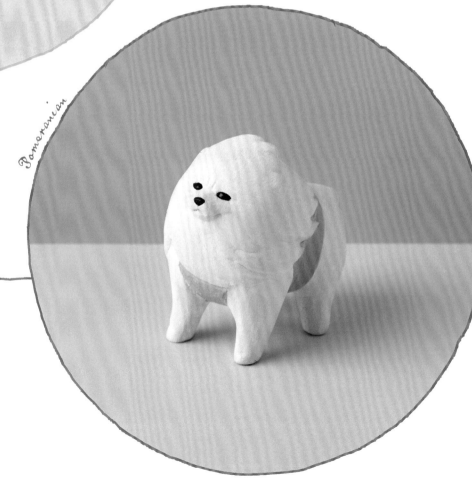

15 面迎強風的 博美

how to make ▶ p.58

飄揚的毛髮＆眉頭皺成一團的表情，
表現出努力忍耐強風的瞬間。
那看不出臉孔輪廓的有趣模樣，
也令人不自禁地莞爾放鬆。

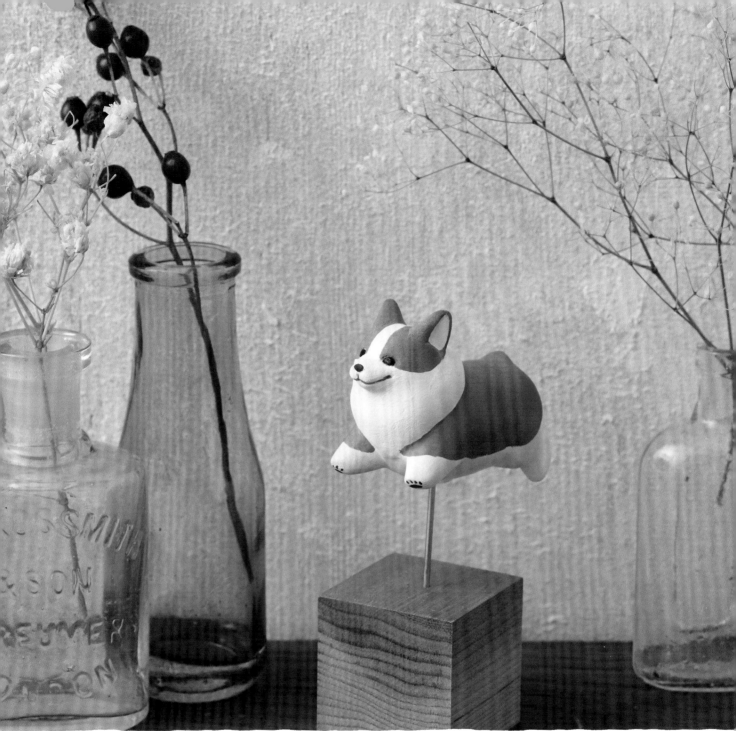

Corgi

16 跑向主人的柯基　　how to make ▶ p.60

找到主人後，熱情奔向主人的飛躍瞬間。
如麵包般膨起的屁股超迷人！

基本材料&工具

本書的動物作品皆是使用石粉黏土進行製作。
先在此熟悉塑型&上色時的必備材料工具吧！

塑型的材料工具

石粉黏土

以石頭的粉末為原料加工製
成，自然乾燥即可硬化。質地
細膩，乾燥後的質感可如陶器
般滑順，硬化後的強度也相當
優秀，非常適合製作擺飾。

※本書使用Creos VM006「Mr. CLAY（輕量石粉黏土）300g」。

密封袋

用來保存剩餘的黏土。為
免黏土乾燥硬化，請妥善
密封保存。

鉛筆

可在需以筆刀切割處，清
楚且便利地畫上線條。

筆刀刀片

刀刃不夠利，就會影響切割黏土
的表現。請多備一些刀片，以便
隨時替換鈍刀片。

筆刀

用於切割細微處＆削去
不需要的黏土。一但覺
得不易切割時，就要更
換刀片。

抹刀

用於抹順黏土表面及
整理形狀。

砂紙

用於將表面研磨至光滑。若
能備齊粗砂紙（180、240、
320）＆細砂紙（400、
600、800）更方便選用。

黏土板

在進行黏土塑型時，作為
底墊使用。推薦準備帶有
刻度的黏土板，或使用透
明文件夾＆切割墊都OK。

牙籤

壓凹動物眼窩時使用。修
飾細微處時，牙籤也是很
方便的輔助小工具。

磅秤

用於秤量需要的黏土分
量。推薦使用以g為量測單
位的電子磅秤。

水

沾濕黏土，以黏接配件或
順滑表面。上色時也需要
使用。

上色的材料工具

壓克力顏料

用於動物的塗色表現。
顯色佳，乾燥後有耐水性。也可以將顏色混合出新色，或加水變化深淺色彩。

※本書使用Pentel「ACRYL GOUACHE」。

本書的顏色標示
（ACRYL GOUACHE的顏色名稱）

白色 ………	WHITE
深黃色 ……	PERMANET YELLOW DEEP
黃色 ………	PERMANET LEMON YELLOW
黃綠色 ……	YELLOW GREEN LIGHT
綠色 ………	VIRDIAN
藍色 ………	CERULEAN BLUE
紅色 ………	PERMANET RED
茶色 ………	BURNT SIENNA
黑色 ………	JET BLACK

調色盤

擠放顏料或調色時使用。也可以拿陶盤或剪開牛奶盒代替。

平筆

用於全身打底及大色塊上色等，範圍較廣的部分。或在研磨作品後，用來輕輕掃去產生的粉末。

細筆

用於眼睛、嘴巴與小色塊上色等，細微處的部分。塗清漆時亦適用。

亮光清漆

完成後，稍微塗在動物眼睛上，就能賦予作品栩栩如生般的點睛效果。

本書使用的顏色配比

灰色	白色○6：黑色●1	深奶油色	白色○3：黃色○1：深黃色○3	
深灰色	白色○1：黑色●3	象牙白	白色○8：茶色●1：深黃色○1	
茶色	白色○1：茶色●1：深黃色○1	檸檬黃	白色○3：黃色○1：深黃色○1	
焦茶色	黑色●2：茶色○1	橘色	白色○6：茶色●1：深黃色○2	
淺茶色	白色○4：茶色●3：深黃色○3	淺橘色	白色○6：茶色●1：深黃色○1	
淺粉紅	白色○6：紅色●1	鮮綠色	白色○1：綠色●2：黃綠色●2：黃色○1	
深粉紅	白色○3：紅色●1	水藍色	白色○2：藍色●1	
奶油色	白色○6：深黃色○1			

基本作法流程

如陶藝般地揉土，如雕刻般地切割黏土，逐步表現出動物們的身形姿態。

Step 1

畫出動物

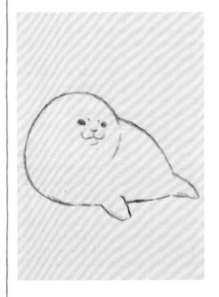

處於怎樣的場景？動作當下想著什麼？想像著故事的前後內容，隨意地畫出草圖吧！儘可能地讓想法更加具體，就能畫出更有說服力的動物表情與動作造型。

POINT

❶ 決定好造型後，從前方・側面・後方三種方向視角進行繪圖。並以繪圖為基礎，決定製作時的立體方向性。

❷ 若做出來的模樣不如預期，或覺得少了「這個動物的特徵」。不妨再仔細觀察身旁的動物或從照片圖鑑等找出特徵。

Step 2

黏土沾水後充分揉捏

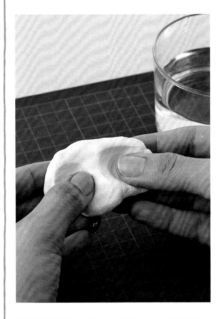

取出需要的黏土分量，以指尖沾水溼潤黏土後，充分揉捏再使用。揉捏時，使黏土滲入足夠的水分，可以防止乾燥後的斷裂。

POINT

剩餘的黏土，可放回原包裝袋中以夾子封住袋口，或放入密閉式塑膠袋內，防止黏土乾燥。

Step 3

完成基本身形並貼上部件

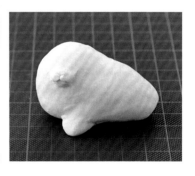

決定好基本身形後，貼上手腳等部件。黏貼部件時，先將接著面沾水貼上，再以沾濕的抹刀將交界處順平。（抹刀的使用方法P.24）。

POINT

❶ 完成基本身形後，需靜置半天乾燥；此步驟可讓後續黏貼部件時不易歪掉，進階塑型時也更容易作業。製作過程中一旦覺得黏土變軟不好造型，放著乾燥一下就好。

❷ 黏土自然乾燥後，可完成帶有強度的堅硬作品。但如果使用吹風機，只有黏土表面足夠硬化，內裡的乾燥反而會變慢。因此請不要心急地使用吹風機喔！

❸ 由於石粉黏土具有水溶性質，配件的接著面只要沾有足夠水分，溶解的黏土就會成為接著劑確實固定。此外，也能以指尖沾水抹順表面的凹凸痕跡，或將黏土加濕至油灰般程度用於填補裂痕。

Step 4

切削黏土・加土

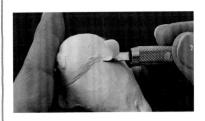

待石粉黏土中的水分全部乾燥後，就會變硬至可以使用筆刀切割的程度。作業時請一邊確認整體感，反覆以切土、加土的動作仔細地調整修飾造型。

POINT

❶ 由於只要將黏土重新貼上就能恢復原狀，因此無需擔心削過頭，大膽地作業吧！

❷ 請來回轉動作品進行切割，並不時稍微離開工作台確認整體造型。

Step 5

研磨

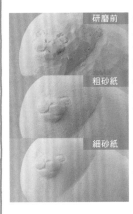

研磨前　粗砂紙　細砂紙

將砂紙剪成適當大小，輕輕地以砂紙進行研磨。先使用粗砂紙，依180～320號數順序粗磨；再以細砂紙400～600號細磨後，以800號進行最後的修整。依粗砂到細砂的順序研磨，就能完成表面如陶器般滑順的成品。

POINT

過分研磨使輪廓不明顯時，再以筆刀削出輪廓線條即可。建議一邊研磨，一邊以筆掃除磨削的粉末，會比較好掌握處理程度。

Step 6

上色・塗清漆

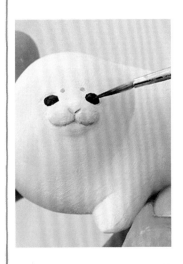

以壓克力顏料上色。依處理範圍替換平筆及細筆進行作業，就能完成地更加漂亮。最後將眼睛塗上清漆就完成了！

上色順序

① 打底

先以暖色系顏料打底，使後續重疊上色時仍能稍微看見底色，就能以色彩表現出有立體層次感的視覺效果。

② 色塊

在底色之上，再塗上區塊毛色的顏色。首要基本原則：務必從淺色開始上色。此外，若一次性塗得太厚，易在乾燥後發生崩裂的慘況；請每上色一次並乾燥後，再重複上色。

③ 眼睛&清漆

眼睛的表現會因為筆尖動作而有所偏差，因此畫眼睛時要特別小心喔！

壓克力顏料的色彩變化

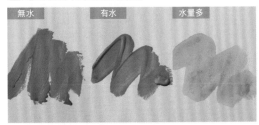

無水　　有水　　水量多

藉由加水多寡，可調整顏色的深淺。底色不加水，色塊&眼睛鼻子等則加少量水調合後再上色。

肉嘟嘟的Q萌造型技巧

想表現出既有彈性又柔軟的（＝肉嘟嘟）視覺效果，
三大重點——圓潤、平滑、凹凸分明。

以曲線構成

頭、肚子、腳、尾巴……祕訣是不論任何部件，都要帶有和緩的曲線。如耳朵及鰭等應呈尖角的部位，也要打磨出圓潤感。

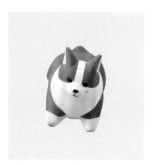

因為頭部是吸引目光的焦點，更要用心打造令人柔和愉悅的曲線。

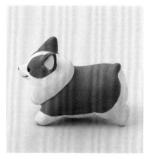

如肚子般的大面積區塊，和緩的曲線就OK。

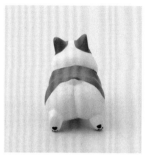

屁股的重點，則是以展開後收擠在一起的形象去表現。

意識到重力

製作身體時，如果能有意識地知道偏下半部是重點，就能做出帶有生物重量感般自然的圓形。或者，想成是個因自重攤放著的麻糬也OK。

單純的圓球是如無機物般的存在。

調整形狀、將比重放在下半部，就能賦予帶有自重分量的生物感。

思考動物的姿勢模樣，進行重點調整。

柔化擺放底面的邊緣銳角

在黏土板上作業後，底面的邊緣會產生銳角。需將其稍微往內側切削處理，修飾出一體感的圓潤度。

以筆刀削去銳角。

將切削處以砂紙研磨修飾。

尖銳處變得圓潤，呈現滑順的質感。

雕刻交界處

在臉部輪廓＆後腦袋等交界線雕出刻痕，就能作出膨脹般的加倍圓潤效果。加深雕刻腹部面的腳部交界線，則能表現腹部毛流的濃密度。

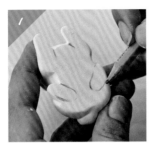

以鉛筆打草稿，畫上交界線的線條。

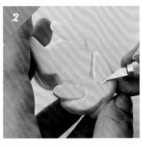

以筆刀沿著草稿的線條，刀刃斜傾地沿著鉛筆線條外圍切削邊界。

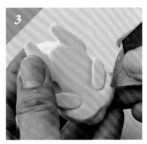

以砂紙打磨。就連刻痕內也要確實磨順，以表現柔軟的肉感。

表面的滑順手感

若只以手抹平表面，會留下凹凸不平的痕跡與陰影。但經砂紙仔細研磨，就能使黏土表面變得滑順，拿起來玩賞時的親膚質地也彷彿能讓人感受到身體的飽滿觸感。

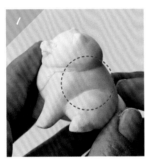

只以手抹順表面，會留下凹凸不平的壓痕。

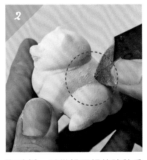

取砂紙，以從粗至細的號數重複研磨。

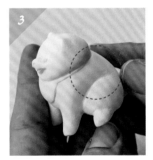

去除了表面的凹凸不平，呈現光滑的狀態。

凹凸分明的對比

因項圈陷進去的脖子、被屁股毛遮住的後腳，都以抹刀＆筆刀雕塑呈現吧！將收緊、隆起處的對比確實表現出來，更能強調圓潤之感。

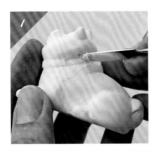

將項圈表面的黏土壓往周圍進行調整。

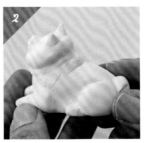

使項圈的位置呈現比頭部略低一層的段差，表現出脖子周圍的肉感。

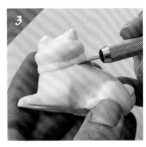

削出輪廓，以鮮明的交界加強視覺效果。

抹刀的使用方法

為了表現出動物的自然寫實感，以抹刀進行細部修飾的作法極為重要。
此外，黏貼部件＆順平交界處的活用技巧也要學起來喔！

整理黏土形狀

加土
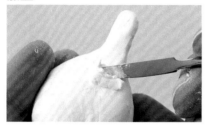
刮取加水濕潤的黏土，如撫摸般地輕壓、加補黏土。

抹平
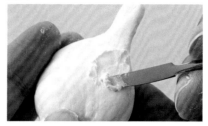
以抹刀的平面推開黏土，平滑地抹順。

劃出線條
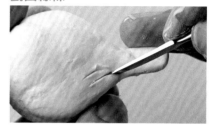
直刃劃入黏土中，運筆般地描畫線條，並挑掉不要的黏土。

黏接部件的方法

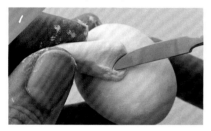
在部件與身體的接著面沾水，以抹刀壓扁部件接合處的黏土。

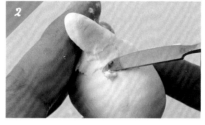
將部件及身體的交接處抹順，使其呈自然一體感。

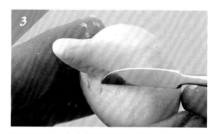
傾斜抹刀，由上往下滑動地輕撫，使交接處變得更加滑順。

砂紙的使用方法

由於是製作立體物件，一定會有單以砂紙平面不好研磨的部分。
這種時候，就要改變砂紙的形狀進行作業。

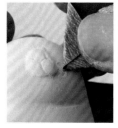

摺尖角再進行研磨
將砂紙折成三角形，以尖角端來研磨溝槽等細緻處。

沿著凹陷處研磨
將砂紙對摺後，以摺邊抵著凹槽進行研磨，就能修整得均勻滑順。

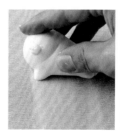

平鋪在作業台上研磨
想將接觸地面的底部研磨平整時，可將砂紙鋪放在作業台上，手持黏土作品從身前向外側方向推動地研磨。

筆刀的使用方法
比美工刀更銳利，能俐落地切割出形狀。
切削嘴巴＆耳朵等細微部分的精準度也非常好控制。

切削的方法（表現身形線條時）

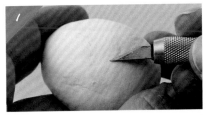

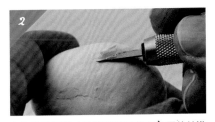

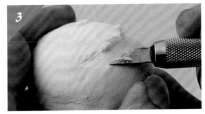

以鉛筆握法手持筆刀，無名指靠在黏土上穩定姿勢，刀刃打斜對著黏土。

由內往外切割（注意手不要放在刀刃的前進方向）。

不要一次削掉太多厚度，薄薄地一層一層削去黏土。

切取形狀的方法（雕刻嘴部等線條時）

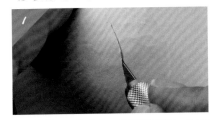

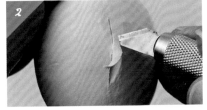

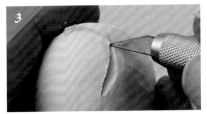

筆刀稍微插入黏土中，慢慢切開深1mm左右的切口。

與 / 的切口呈45度斜角插入刀刃，劃一條相同長度的切痕。

作出V字溝槽，去除不要的黏土至清楚看到形狀。

抹刀＆筆刀的主要用途
抹刀主要用於黏貼部件＆做出大致的形狀，
筆刀則是處理細節部位時使用。

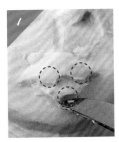

黏貼部件

在狗狗的嘴部依圖示貼上圓球，再以抹刀處理接著面的黏接＆壓合固定。

作出輪廓

傾斜抹刀，將鼻子線條修整順直＆劃出嘴巴線條等。

加深線條

在嘴巴、舌頭等想作出立體感的部位，以筆刀插入黏土中稍微切削修整出立體度。

Completion sample ▶ p.6

豎琴海豹的
寶寶

製作重點是捏出像麻糬一樣肥厚的身形，
再將鰭足做得短短的，造型就會非常可愛！
眼睛則以大大的八字眼，表現出嬰兒般的純真無邪。

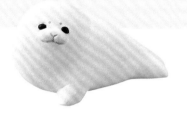

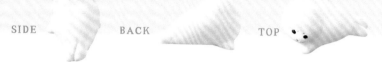

SIDE　　　　　BACK　　　　　TOP

材料 ●石粉黏土　●水　●壓克力顏料（白色、深黃色、黑色）　●亮光清漆
工具 ●磅秤　●黏土板　●抹刀　●牙籤　●筆刀　●砂紙　●平筆　●細筆

實際大小：高35mm×寬60mm×厚40mm

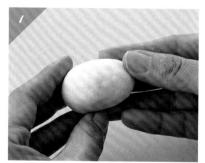

取需要的黏土量（30g），充分揉捏後
製作橢圓形的主體。

基本身形完成後，
放在黏土板上，
讓底面自然平坦。

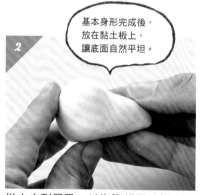

從中央到尾巴，以指腹輕壓地捏出海
豹的身形。放在黏土板上乾燥半天。

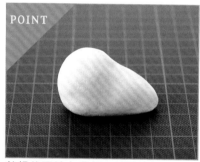

POINT

乾燥後再接上嘴部＆鰭足等部件，就
不怕基底主體變形，可作出漂亮的成
品。

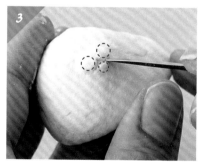

揉3個直徑約3mm的圓球，沾水後依圖
示位置貼上，製作嘴部。並以抹刀抹
順＆整理形狀。

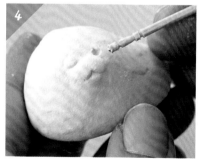

以牙籤戳2個深1mm的凹洞，鑲上沾了
水的直徑2mm圓球黏土。

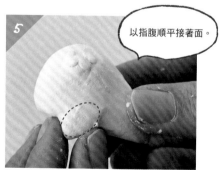

以指腹順平接著面。

搓2個直徑15mm的橢圓形黏土作為胸
鰭，沾水後按壓地貼在身體上。

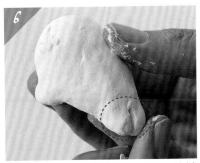

6

揉一塊長15mm、寬13mm、厚8mm的橢圓形黏土,貼合在身體尾端,再以抹刀加上刀痕製作尾鰭。

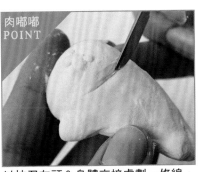

肉嘟嘟
POINT

以抹刀在頭&身體交接處劃一條線,就能表現出厚實的肉感。

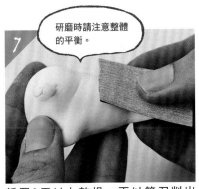

研磨時請注意整體的平衡。

7

靜置2天以上乾燥,再以筆刀削出身形線條&以砂紙研磨表面(參照P.24)。

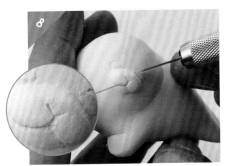

8

以筆刀在鼻子的位置刻出V字切痕(參照P.25),再刻出嘴巴線條,立體感就變得鮮明了!

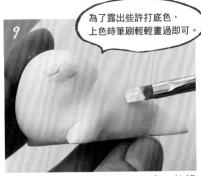

為了露出些許打底色,上色時筆刷輕輕畫過即可。

9

以平筆將整體塗上奶油色打底,乾燥後再以平筆將整體重疊塗上白色。

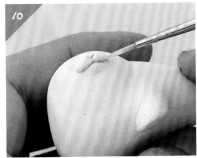

10

鼻子&嘴部塗上灰色,再以深灰色描繪嘴巴&鼻子的線條。

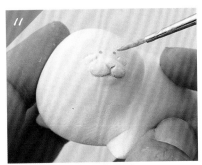

11

以細筆畫上灰色的麻呂眉。

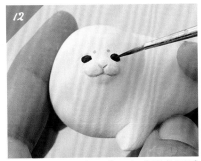

12

以細筆沾黑色塗眼睛。畫成眼角下垂的模樣,就會呈現溫柔的表情。

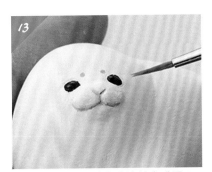

13

乾燥後,將眼睛塗上清漆就完成了!

Completion sample ▶ p.7

2 企鵝寶寶

自然漂亮地黏接翅膀＆腳掌，
做出雞蛋般圓潤飽滿的身形吧！

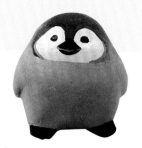

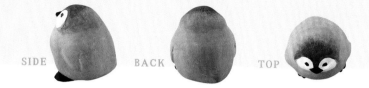

SIDE BACK TOP

材料 ●石粉黏土　●水　●壓克力顏料（白色、黑色）　●亮光清漆
工具 ●磅秤　●黏土板　●抹刀　●牙籤　●筆刀　●砂紙　●平筆　●細筆

實際大小：高33mm×寬30mm×厚30mm

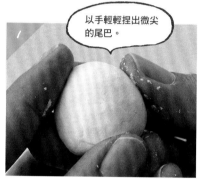

以手輕輕捏出微尖
的尾巴。

取需要的黏土量（15g），充分揉捏後搓圓，製作蛋型的主體。

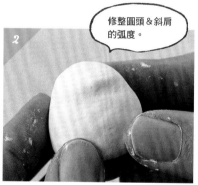

修整圓頭＆斜肩
的弧度。

以指腹將頭＆肚子捏凹陷，使胸部往前突出。

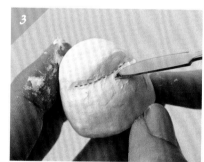

以抹刀劃出頭部輪廓，作頭＆身體的交界，營造立體感。

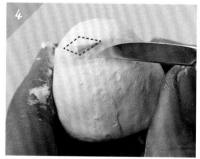

取少量黏土貼在臉中央，製作菱形嘴巴，並以抹刀將嘴角稍微往上提。

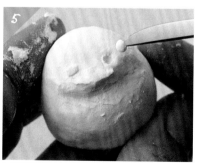

以牙籤戳2個深1mm的凹洞，並揉2個直徑2mm的圓球黏土，沾水貼在凹洞處作為眼睛。

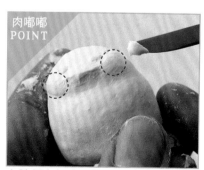

肉嘟嘟
POINT

在臉頰上加土，製作往眼睛下緣靠近並隆起的臉頰。

黏貼時，圓弧邊朝向肚子，內凹邊朝向背部。

將黏土揉圓後壓至2mm厚，依圖示形狀捏2個翅膀。

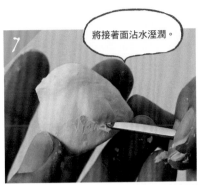

將接著面沾水溼潤。

將翅膀黏接在身體左右兩邊，以抹刀將交界處表面抹順。

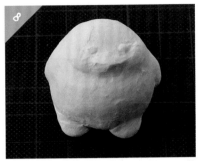

取少量黏土搓2個直徑15mm・厚2mm的圓球，稍微捏扁製作雙腳並貼上。

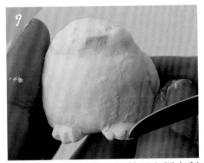

雙腳與身體黏接後，以抹刀在腳上劃V字作出掌蹼的模樣。

靜置兩天以上乾燥，再以筆刀削出身形線條＆取砂紙研磨表面（參照P.24）。

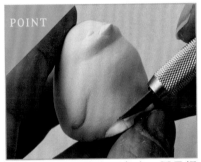

POINT

分別削出頭部輪廓、鳥喙、腳及翅膀的交界，再進行研磨修飾（參照P.25）。

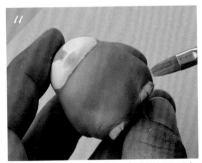

以平筆沾白色塗臉頰，乾燥後再以灰色塗滿身體。

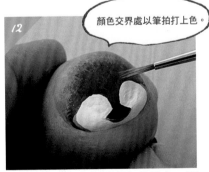

顏色交界處以筆拍打上色。

以細筆沾深灰色為頭部色塊塗色，再以些許灰色模糊顏色交界處，最後以黑色畫上嘴巴＆雙腳。

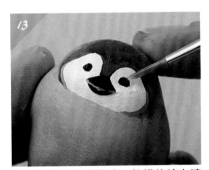

以細筆沾黑色塗眼睛，乾燥後塗上清漆就完成了！

3 嘴巴塞滿竹葉
的大貓熊

掌握兩大重點：和緩弧度的肩線＆圓角的三角飯糰身體，
就能完成可愛又圓滾滾的姿態！

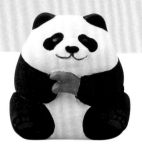

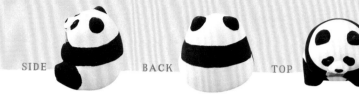

SIDE　　　　BACK　　　　TOP

實際大小：高40mm×寬40mm×厚35mm

材料 ●石粉黏土　●水　●壓克力顏料（白色、深黃色、黃色、綠色、茶色、黑色）
　　　●亮光清漆

工具 ●磅秤　●黏土板　●抹刀　●牙籤　●筆刀　●砂紙　●平筆　●細筆

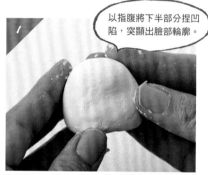

> 以指腹將下半部分捏凹陷，突顯出臉部輪廓。

1

取需要的黏土（30g）充分揉捏後，塑型出圓角的三角飯糰主體。放在黏土板上乾燥半天。

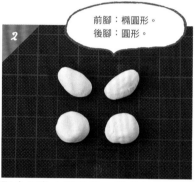

> 前腳：橢圓形。
> 後腳：圓形。

2

取少量黏土搓圓後，做長15mm、厚5mm的四肢。

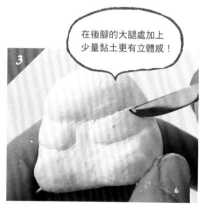

> 在後腳的大腿處加上少量黏土更有立體感！

3

將主體＆腳部的黏土沾水接合，並以指腹撫順黏接處。再以抹刀劃出前腳的分界線，使形狀立體明顯。

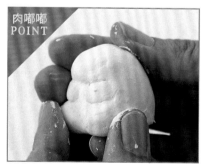

肉嘟嘟
POINT

以指腹整理黏土，微調短腳形狀＆與身體呈自然一體感，捏塑出矮胖的體型。

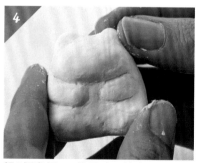

4

揉2個直徑5mm的圓球，接在頭上作為耳朵。

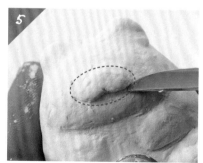

5

揉一段直徑10mm、厚5mm的橢圓形黏土作為嘴部，接在臉上後，以抹刀刻劃出嘴巴的線條。

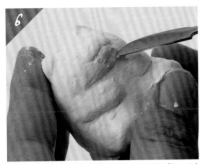

取少量黏土揉圓球後接在下顎處,以抹刀修整形狀。

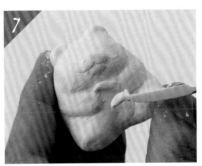

取少量黏土揉半月形作為竹葉,貼在兩前腳之間。

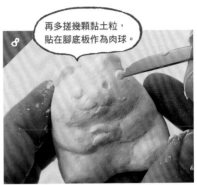

再多搓幾顆黏土粒,貼在腳底板作為肉球。

以牙籤戳2個深1mm的凹洞,將直徑2mm的圓球沾水後鑲上,作為眼睛。

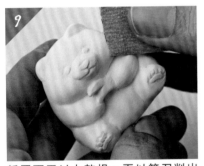

靜置兩天以上乾燥,再以筆刀削出身形線條＆取砂紙研磨表面(參照P.24)。

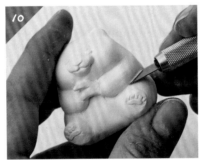

以筆刀削整鼻子形狀＆竹葉等細節(參照P.25),再細磨切削處的表面。

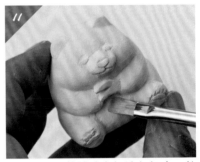

使用平筆將整體塗上奶油色打底,乾燥後再重疊塗上白色。

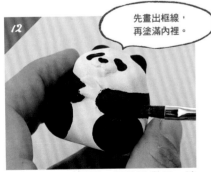

先畫出框線,再塗滿內裡。

以黑色塗眼睛周圍、耳朵及鼻子。塗色時,臉部範圍的細微處使用細筆,大面積區塊＆四肢則可改以平筆上色。

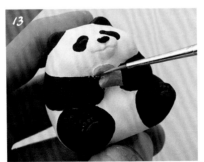

以細筆沾灰色塗肉球,另以鮮綠色塗竹葉。

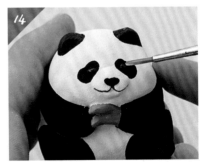

以細筆沾焦茶色描畫出嘴巴線條。乾燥後將眼睛塗上清漆就完成了!

31

4 睡翻的鸚鵡

上色時留下自然的筆刷色痕，反而能表現出披覆羽層的模樣。
剛剛好適合放在掌心上，圓滾滾的外型是製作重點。

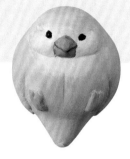

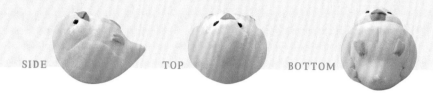

SIDE　　　　　TOP　　　　　BOTTOM

實際大小：高38mm×寬40mm×厚50mm

材料 ●石粉黏土　●水　●壓克力顏料（白色、黃色、深黃色、紅色、茶色、黑色）
　　　●亮光清漆

工具 ●磅秤　●黏土板　●抹刀　●牙籤　●筆刀　●砂紙　●平筆　●細筆

1

取需要的黏土量（30g）充分揉捏後，
製作一個蛋型主體。

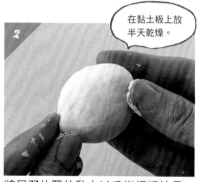

2

在黏土板上放
半天乾燥。

將尾羽位置的黏土以手指捏塑拉長。
並為了使躺姿保持平衡，在背部作出
平整的部分。

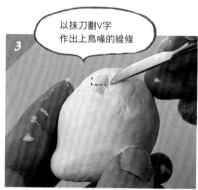

3

以抹刀劃V字
作出上鳥喙的線條

取黏土揉製單邊7mm、厚5mm的五角
形，作為鳥喙＆貼在主體上，以抹刀
順平。

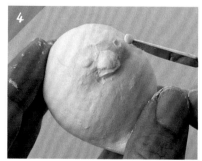

4

以牙籤戳2個深1mm的凹洞，將直徑
2mm的圓球沾水後鑲上，作為眼睛。

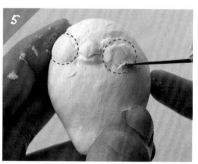

5

取少量黏土搓圓球後，稍微壓扁地貼
在兩側臉頰上。

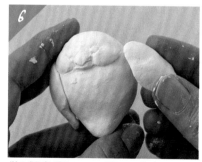

6

做2個直徑20mm、厚3mm的半月形翅
膀，貼在身體兩側。

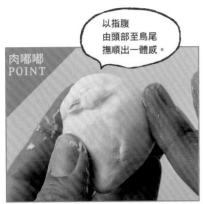

以指腹
由頭部至鳥尾
撫順出一體感。

肉嘟嘟
POINT

將各部件的接著交界處抹順至平整無痕，就能作出麻糬般的滑順感。

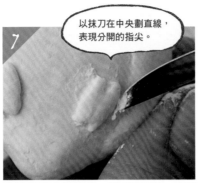

7

以抹刀在中央劃直線，表現分開的指尖。

取少量黏土揉圓後，搓成直徑7mm的橢圓形，作為腳貼在主體上，再以抹刀抹順黏接處。

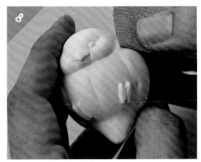

8

確實乾燥後，以筆刀削出身形線條，再以砂紙研磨表面（參照P.24）。

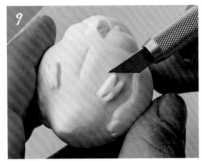

9

以筆刀削出翅膀＆腳的細部，再進行研磨修飾（參照P.25）。

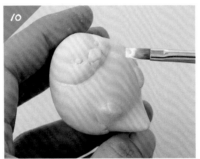

10

以平筆將整體塗上奶油色打底，乾燥後重疊塗上檸檬色。

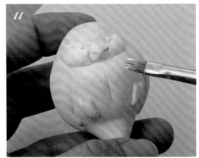

11

以平筆將臉部範圍塗白色。交界處改以筆拍打上色，作出漸層感來表現羽毛。

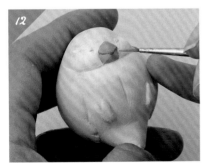

12

將鳥喙塗上深黃色，再以細筆沾淺茶色畫上鳥喙的線條。

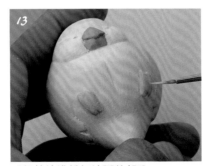

13

以細筆沾淺粉紅塗腳的部分。

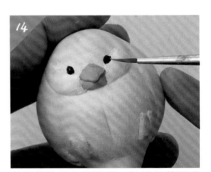

14

以細筆沾黑色塗眼睛。乾燥後將眼睛塗上清漆就完成了！

33

5 蓬鬆蓬鬆的 銀喉長尾山雀

收攏翅膀的模樣,需在黏土硬化前以抹刀整理出形狀。
仔細地調整尾羽的重量,才能讓小鳥安定地站立喔!

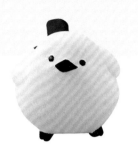

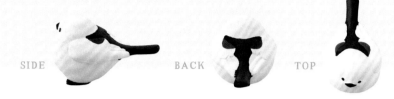

SIDE　　　　BACK　　　　TOP

材料 ●石粉黏土　●水　●壓克力顏料(白色、深黃色、茶色、黑色)　●亮光清漆
工具 ●磅秤　●黏土板　●抹刀　●牙籤　●筆刀　●砂紙　●平筆　●細筆

實際大小:高33mm×寬37mm×厚55mm

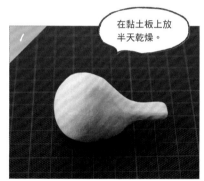

在黏土板上放
半天乾燥。

1

取需要的黏土(25g)充分揉捏後,塑型出圓角的三角飯糰主體,再延伸捏出20mm長的尾羽。

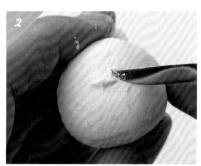

2

取少量黏土貼在臉中央,以抹刀修整成菱形作為鳥喙。

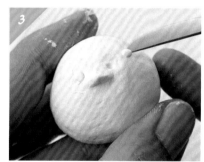

3

以牙籤戳2個深1mm的凹洞,將直徑2mm的圓球沾水後鑲上,作為眼睛。

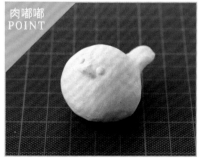

肉嘟嘟
POINT

將眼睛&鳥喙都配置在臉中央,就能讓身體的面積變大,表現出蓬蓬的感覺。

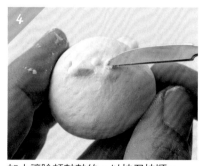

4

加土讓臉頰鼓鼓的,以抹刀抹順。

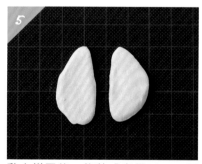

5

黏土搓圓後,修整成直徑40mm、厚3mm的半圓形,製作2片翅膀。

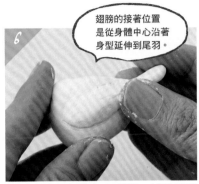

翅膀的接著位置是從身體中心沿著身型延伸到尾羽。

將翅膀接在身體左右兩側,以手指將表面抹順。

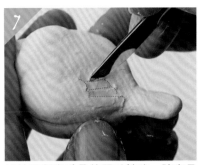

以抹刀劃出重疊的羽毛紋路。訣竅是使刀刃橫躺地微壓黏土,就能完成漂亮的線條。

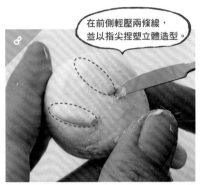

在前側輕壓兩條線,並以指尖捏塑立體造型。

取少量黏土搓圓後,製作長13mm、寬5mm、厚3mm的腳,貼在底面。

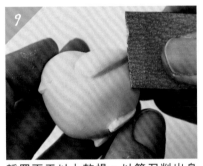

靜置兩天以上乾燥,以筆刀削出身形線條,取砂紙研磨表面(參照P.24)。

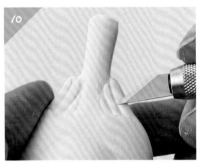

鳥喙&翅膀羽毛重疊處等細節,皆以筆刀切削線條再研磨修飾(參照P.25)。

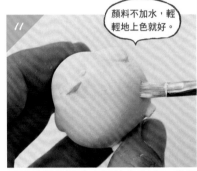

顏料不加水,輕輕地上色就好。

以平筆將整體塗上奶油色打底,乾燥後重疊塗上白色。

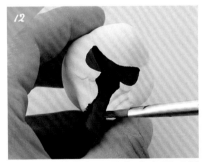

以細筆沾焦茶色&黑色畫出羽毛顏色,再以黑色塗腳。

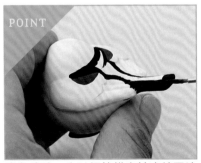

POINT

畫色塊時,先以細筆描出輪廓線再塗滿內側,就不怕失手溢色了!

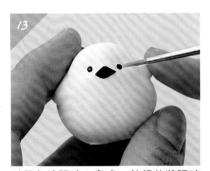

以黑色塗眼睛&鳥喙。乾燥後將眼睛塗上清漆就完成了!

擺設出微縮情景吧！

完成動物後，來製作這個孩子日常生活的微縮場景模型也很有趣吧！
以下將分享筆者·もんとみ老師的獨家微縮場景作品。

※以下包含本書未收錄作法的作品。

重現
散步中的一幕

迎著強風的博美，停佇在磚牆轉角的柏油路上的微縮場景。
磚牆使用保麗龍板、道路使用砂紙，「電線絕緣套管」則是將吸管貼上黃色膠帶，並將剪成小片的報紙貼在絕緣套管上表現出風壓的效果。隨手可得的材料，只要花心思處理應用，就能成為場景模型的逼真配件。

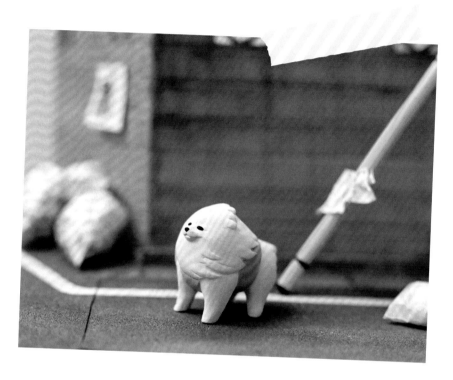

輕劃保麗龍板，作出磚塊的堆砌紋路。

經由上色，表現磚牆及排水溝的材質感。

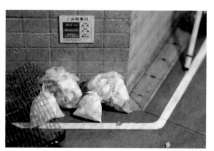

垃圾袋＆落葉則是將實物裁小後使用。

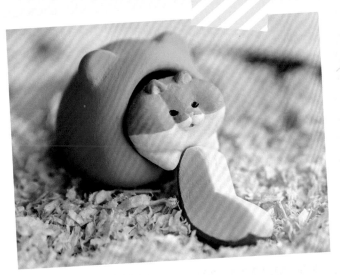

動物的窩巢

貪吃鬼哈姆太郎的微縮場景模型。簡單放入飼養哈姆太郎實際使用的木屑就能帶出逼真度。小窩＆蘋果都是石粉黏土作品。

以樹脂特製的海灘

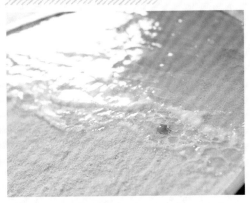

利用透明樹脂打造海灘一隅的微縮場景。在淺盆中鋪設沙子後倒入樹脂，就能再現浪花拍打的海灘。

小瓶子裡的故事造景

將躲在菇菇箘傘下躲雨的情景裝入玻璃瓶內的「雨宿リウム」。裡面鋪上了模仿土壤的黏土和青苔。

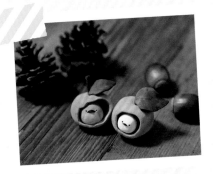

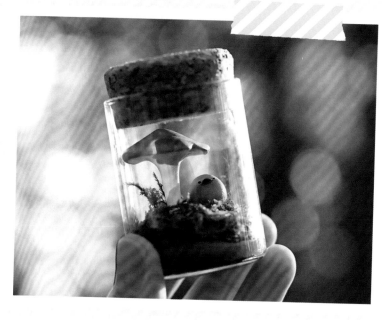

在木實中躲雨的場景（延伸自雨宿リウム造景瓶的動物躲雨變化版！）

6 微微笑的刺蝟

重點是毛刺的方向要統一由頭往屁股變尖。
八字眼＆提高的嘴角是讓表情加倍可愛的精髓！

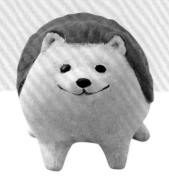

SIDE　　　BACK　　　TOP

材料 ●石粉黏土　●水　●壓克力顏料（白色、深黃色、茶色、黑色）　●亮光清漆

工具 ●磅秤　●黏土板　●抹刀　●牙籤　●筆刀　●砂紙　●平筆　●細筆

實際大小：高40mm×寬35mm×厚50mm

取需要的黏土量（30g）充分揉捏後，製作蛋型的主體，並在黏土板上放半天乾燥。

後腳貼成外八狀。

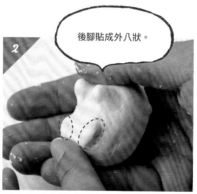

取少量黏土滾成直徑5mm的圓柱狀後，切下4段10mm長的黏土，作為前後腳貼上。

肉嘟嘟
POINT

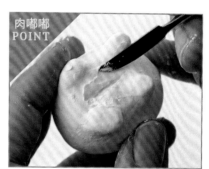

在肚子切一條直線，表現出ㄅㄨㄞ ㄅㄨㄞ 的肉感。

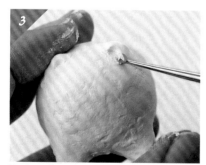

取少量黏土搓圓後，接在頭上作為耳朵（如圖所示）。再作一個相同的耳朵後，以抹刀挖去一些內側黏土作出凹陷。

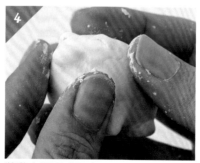

將黏土塑型成下底15mm、上底10mm、厚15mm的梯型，作為嘴部接在臉上，並以指腹抹順接著處。

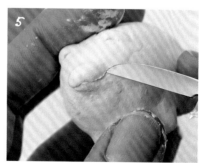

以抹刀修飾嘴部，劃出上提的嘴角，作出笑容的表情。

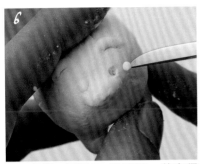

以牙籤戳2個深1mm的凹洞,將直徑2mm的圓球沾水後鑲上,作為眼睛。

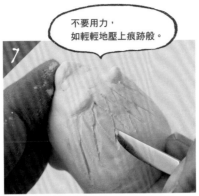

不要用力,
如輕輕地壓上痕跡般。

取抹刀以壓印的感覺作出V字切痕,一根根地加上背部的毛刺。

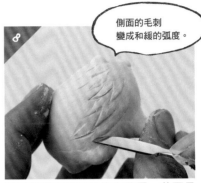

側面的毛刺變成和緩的弧度。

將毛刺從頭到屁股均衡配置。若不足壓印完整的毛刺,可再加土調整。

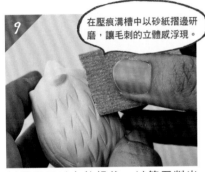

在壓痕溝槽中以砂紙摺邊研磨,讓毛刺的立體感浮現。

靜置兩天以上乾燥後,以筆刀削出身形線條,取砂紙研磨表面(參照P.24)。

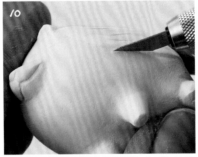

以筆刀削整毛刺的形狀&嘴角等細節,再取砂紙研磨修飾(參照P.25)。

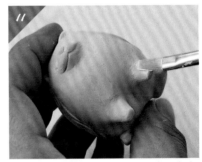

以平筆將整體塗上象牙白打底,乾燥後重疊塗上奶油色。

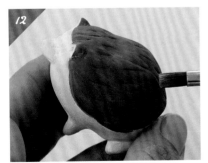

以平筆在背上塗焦茶色後乾燥。

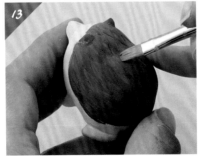

以平筆沾淺茶色畫在毛刺的上端,當作打亮。

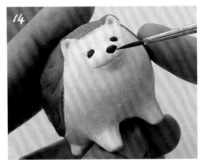

以細筆沾黑色畫眼睛,再以焦茶色畫鼻子&嘴巴。乾燥後將眼睛塗上清漆就完成了!

39

Completion sample ▶ p.11

7 偷吃中的哈姆太郎

與矮胖的身型相比起來格外迷你的短短耳朵＆腳，
是反差萌的魅力點。
作出非正圓形的自然輪廓也很重要。

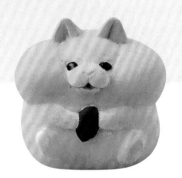
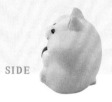
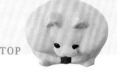

SIDE　　　BACK　　　TOP

材料　●石粉黏土　●水　●壓克力顏料（白色、深黃色、黃色、紅色、茶色、黑色）
　　　●亮光清漆

工具　●磅秤　●黏土板　●抹刀　●牙籤　●筆刀　●砂紙　●平筆　●細筆

實際大小：高44mm×寬45mm×厚35mm

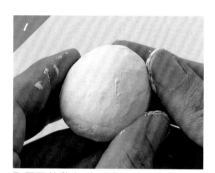

1 取需要的黏土（30g），充分揉捏。

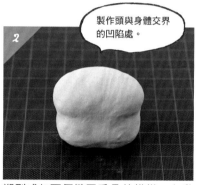

製作頭與身體交界的凹陷處。

2 塑型成如兩個橢圓重疊的模樣，在黏土板上放半天乾燥。

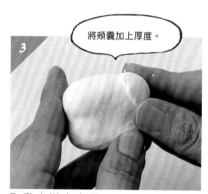

將頰囊加上厚度。

3 取黏土擀出直徑30mm、厚5mm的圓片，貼在兩頰後抹順。

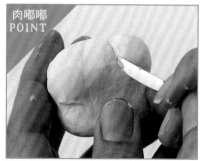

肉嘟嘟 POINT

以抹刀劃線加強輪廓，表現出豐滿圓潤的頰囊。

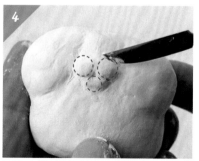

4 取黏土搓3個直徑5mm的圓球，貼在嘴部位置後抹順（參照P.25）。

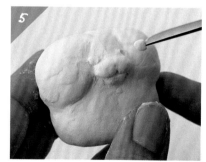

5 以牙籤戳2個深1mm的凹洞，將直徑2mm的圓球沾水後鑲上，作為眼睛。

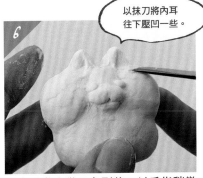

以抹刀將內耳往下壓凹一些。

取少量黏土做三角形後，以手指稍微壓扁作為耳朵，貼在頭上以抹刀抹順。

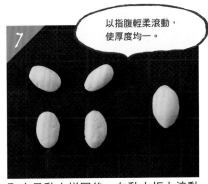

以指腹輕柔滾動，使厚度均一。

取少量黏土搓圓後，在黏土板上滾動製作四肢＆堅果（圖右）。

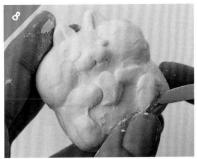

使前腳拿著堅果、後腳露出腳底般，進行黏接並抹順。

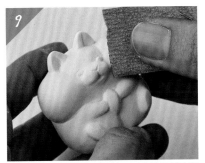

靜置兩天以上乾燥後，以筆刀削出身形線條，取砂紙研磨表面（參照P.24）。

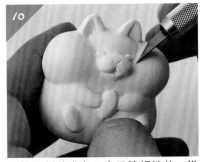

以筆刀削整嘴角＆鼻子等細節後，進行研磨修飾（參照P.25）。

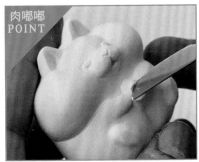

肉嘟嘟 POINT

肉嘟嘟感不足時，可再適量補上充分濕潤的黏土。切削作業則在完全乾燥後進行。

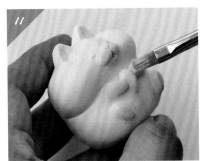

以平筆沾淺粉紅塗腳＆嘴部。嘴巴內則以深粉紅上色。

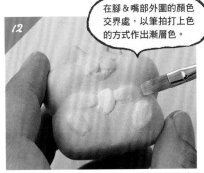

在腳＆嘴部外圍的顏色交界處，以筆拍打上色的方式作出漸層色。

以平筆將整體塗上奶油色打底，乾燥後重疊塗上深奶油色。

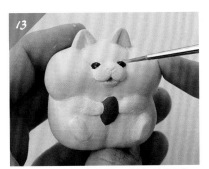

以細筆沾茶色塗堅果，黑色塗眼睛。乾燥後將眼睛塗上清漆就完成了！

41

8 想被紙箱套住的貓咪

手腳分別做成不同形狀就能很好地表現出動感。
重點是不論從正面、後面或側邊看，都要呈現柔軟的姿態。

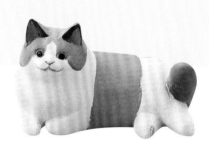
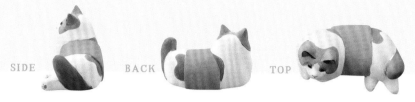

SIDE　　　　BACK　　　　TOP

實際大小：高40mm×寬90mm×厚40mm

材料 ● 石粉黏土 ● 水 ● 壓克力顏料（白色、深黃色、藍色、紅色、黑色）
　　 ● 亮光清漆

工具 ● 磅秤 ● 黏土板 ● 抹刀 ● 牙籤 ● 筆刀 ● 砂紙 ● 平筆 ● 細筆

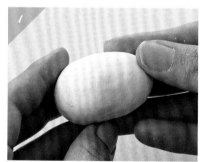

1 取需要的黏土（25g）充分揉捏後，滾橢圓作為主體。

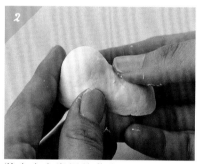

2 將中央右半側的黏土以指腹微壓塑型，並推高頭部。在黏土板上放半天乾燥。

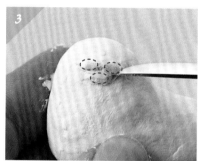

3 搓3個直徑3mm的黏土圓球，2個貼在上嘴部，1個貼下嘴部（參照P.25）。

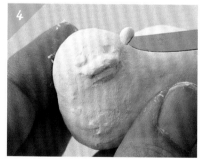

4 以牙籤戳2個深1mm的凹洞，將直徑2mm的圓球沾水後鑲上。

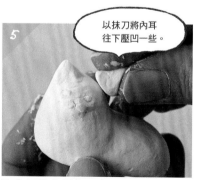

以抹刀將內耳往下壓凹一些。

5 取少量黏土製作三角形耳朵，並貼在頭上以抹刀抹順。

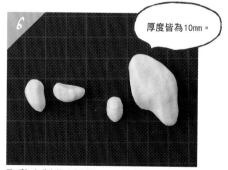

厚度皆為10mm。

6 取黏土製作2個長15mm的前腳、1個長10mm的後腳，再揉1個直徑35mm的橢圓＆將一端搓細當作另一個後腳。

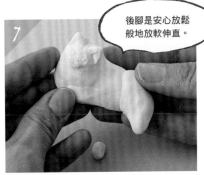

後腳是安心放鬆般地放軟伸直。

前腳接在胸口,後腳則是先接上左腳並抹順後再接上右腳。

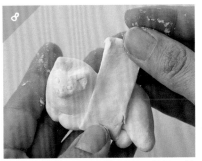

製作一片長50mm、寬20mm、厚2mm的黏土作為紙箱,卷在肚子上抹順後,再接上長20mm、厚7mm的尾巴。

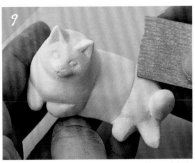

靜置兩天以上乾燥後,以筆刀削出身形線條,取砂紙研磨表面(參照P.24)。

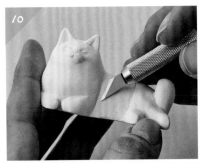

以筆刀削整嘴巴&耳朵等細節後,進行研磨修飾(參照P.25)。

肉嘟嘟
POINT

作出紙箱厚度,就能表現出質感。

太有稜角就無法表現栩栩如生之感,請將稜角削成倒角。

POINT

研磨平面時,將砂紙捲在堅硬的物體上,就能更好地推動施力、完成漂亮的平面。

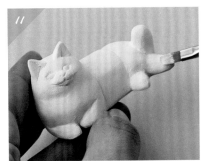

以平筆將整體塗上奶油色打底,乾燥後重疊塗上白色。

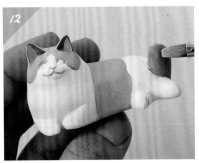

以平筆沾灰色、深灰色畫出耳朵&尾巴,深黃色塗箱子,淺粉紅色塗嘴巴、鼻子及肉球。

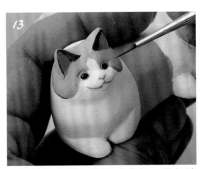

以細筆沾水藍色畫眼球底色,黑色塗瞳孔。乾燥後將眼睛塗上清漆就完成了!

9 坐下的貓咪

以屁股為重心，就會自然地成為坐姿。
改變耳朵形狀、手腳長度及體型來製作自己喜歡的貓咪吧！

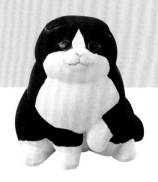

SIDE

BACK

TOP

材料 ●石粉黏土　●水　●壓克力顏料（白色、深黃色、茶色、紅色、黑色）
　　 ●亮光清漆

工具 ●磅秤　●黏土板　●抹刀　●牙籤　●筆刀　●砂紙　●平筆　●細筆

實際大小：高43mm×寬43mm×厚38mm

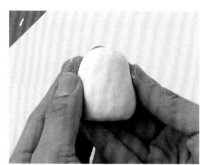

1. 取需要的黏土（25g）充分揉捏後，在掌心滾圓＆製作蛋型主體。

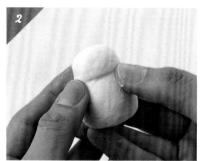

2. 取主體的1/3黏土作為頭部，以手指按壓出輪廓。在黏土板上放半天乾燥。

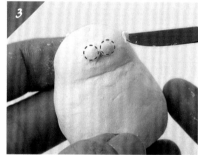

3. 搓2個直徑3mm的黏土圓球，貼在嘴部位置並抹順（參照P.25）。

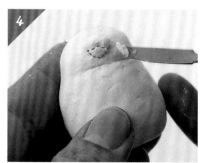

4. 取少量黏土貼在嘴部下方，以抹刀修整下嘴部形狀。

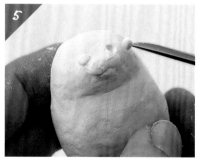

5. 以牙籤戳2個深1mm的凹洞，將直徑2mm的圓球沾水後鑲上。

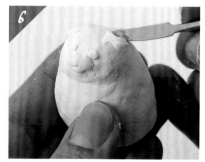

6. 取少量黏土搓圓並以手指壓扁，製作耳朵。再接在頭上，以抹刀抹順。

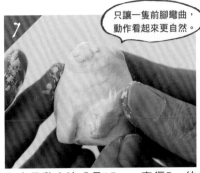

只讓一隻前腳彎曲，動作看起來更自然。

取少量黏土滾成長15mm、直徑5mm的前腳，貼在身體上。

取適量黏土製作長20mm、寬15mm、厚7mm的後腳，與直徑10mm的腳掌＆細長條的尾巴。

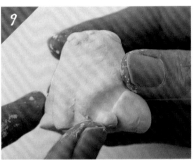

將後腳黏接於側面並抹順，再接上腳掌。

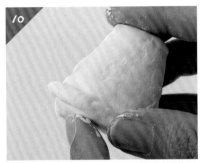

尾巴等細長部件，只要貼著身形黏接就能防止破損變形。

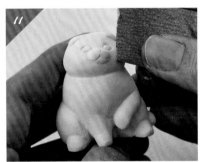

靜置兩天以上乾燥後，以筆刀削出身形線條，取砂紙研磨表面（參照P.24）。

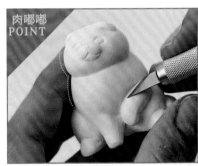

肉嘟嘟
POINT

以筆刀削整時，強調外鼓＆內凹的部分就能表現出肉嘟嘟的Q彈感。

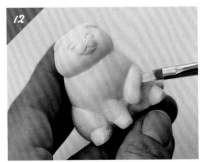

以平筆將整體塗上奶油色打底，乾燥後重疊塗上白色。

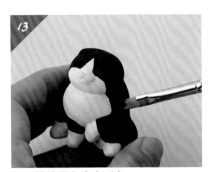

以平筆沾黑色畫上毛色。

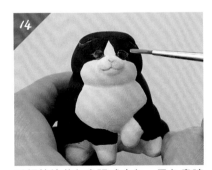

以細筆沾茶色畫眼球底色，黑色畫瞳孔，淺粉紅塗鼻子＆嘴巴。乾燥後將眼睛塗上清漆就完成了！

Completion sample ▶ p.13

10 打著滾的愉快貓咪

將臉頰&肚子加上厚度，就能提升肉嘟嘟的Q彈感。
讓身體伸展得長長的，表現出更加放鬆的姿態吧！

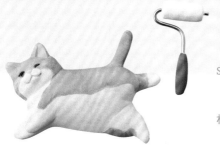

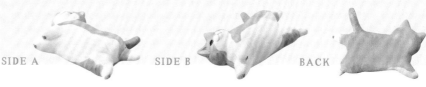

SIDE A　　　SIDE B　　　BACK

實際大小：高20mm×寬75mm×厚55mm

材料 ●石粉黏土　●水　●壓克力顏料（白色、深黃色、紅色、茶色、黑色）
　　 ●亮光清漆　●銅線

工具 ●磅秤　●黏土板　●抹刀　●牙籤　●筆刀　●砂紙　●平筆　●細筆　●斜剪鉗
　　 ●尖嘴鉗

取需要的黏土（25g）充分揉捏，以手掌滾圓後塑型出橢圓主體。

塑型成角度緩和的L形。

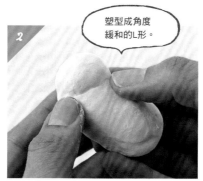

取主體的1/3黏土作為頭部，以手指按壓出輪廓。在黏土板上放半天乾燥。

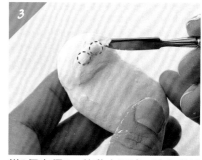

搓2個直徑3mm的黏土圓球，貼在嘴部位置後抹順（參照P.25）。

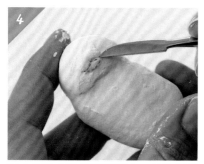

取少量黏土貼在嘴部下方，以抹刀修整下嘴部形狀。

以抹刀描劃閉合的左眼。

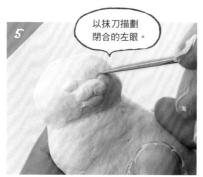

以牙籤戳1個深1mm的凹洞，將直徑2mm的圓球沾水後鑲上，作為眼睛。

以抹刀將內耳往下壓凹一些。

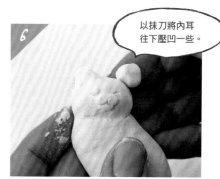

取少量黏土做三角形&以手指稍微壓扁，製作耳朵。再接在頭上，以抹刀抹順。

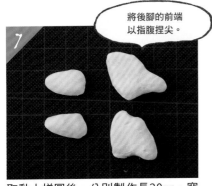

將後腳的前端以指腹捏尖。

取黏土搓圓後,分別製作長20mm、寬10mm的前腳＆長25mm、寬20mm的後腳,並統一塑型至5mm厚。

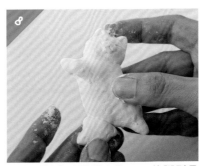

兩前腳對齊地黏貼在胸口,後腳則是以腳尖朝外、張開的姿勢接上。

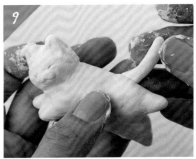

搓一段長條狀的黏土當作伸長的尾巴,貼在身體上後以手指抹順。

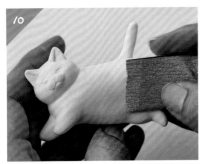

靜置兩天以上乾燥後,以筆刀削出身形線條,取砂紙研磨表面(參照P.24)。

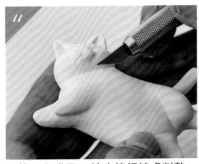

以筆刀在嘴巴＆輪廓等細節處削整,再進行研磨修飾(參照P.25)。

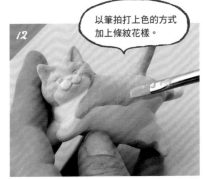

以筆拍打上色的方式加上條紋花樣。

以平筆將整體塗上奶油色打底,乾燥後重疊塗上白色。再次等待乾燥後,在背上塗淺橘色。

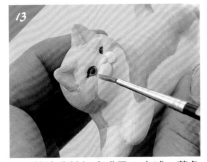

以細筆沾淺粉紅畫嘴巴＆肉球,茶色塗眼珠底色,黑色塗瞳孔。乾燥後將眼睛塗上清漆就完成了!

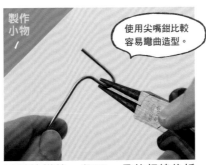

製作小物 1

使用尖嘴鉗比較容易彎曲造型。

以斜剪鉗剪一段70mm長的銅線後折彎,製作滾輪的握柄。

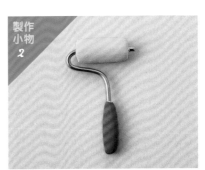

製作小物 2

在握柄＆滾筒處捲覆黏土,乾燥後將握柄塗上深粉紅,滾筒塗上白色。

搭配UV膠這樣做！

將完成乾燥的石粉黏土與UV膠一起硬化固定，能提升作品＆場景感的表現。
以下將分享結合海、冰、河川等造型背景及小物的作品表現。

※以下包含本書未收錄作法的作品。

表現冰之世界

先以完成染色的UV膠表現出漂浮著流
冰的底層海洋，再將以石粉黏土製作
的流冰放入玻璃杯中，倒入UV膠硬
化即完成固定。此作品表現的是沁涼
清爽如加了香草冰淇淋般的哈密瓜汽
水。

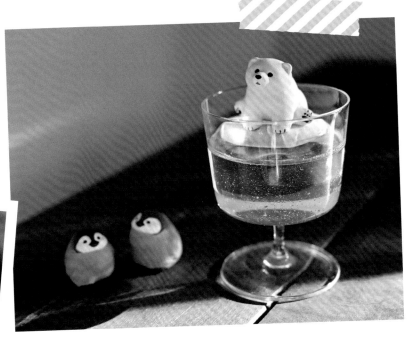

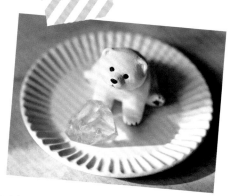

流冰

使用市售礦石形的OYUMARU熱塑
黏土模型，倒入透明UV膠就能完成
礦石的複製品。在光線照射下，晶
亮閃爍的模樣就像冰塊般的清透。

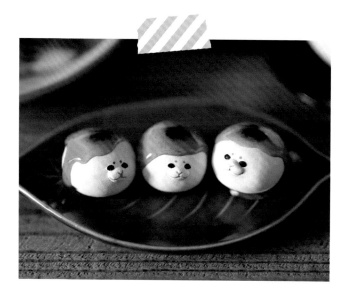

幻想動物

以石粉黏土製作變身麻糬的海
豹，並澆上ＵＶ膠製作的醬汁，
製作出幻想中的動物。

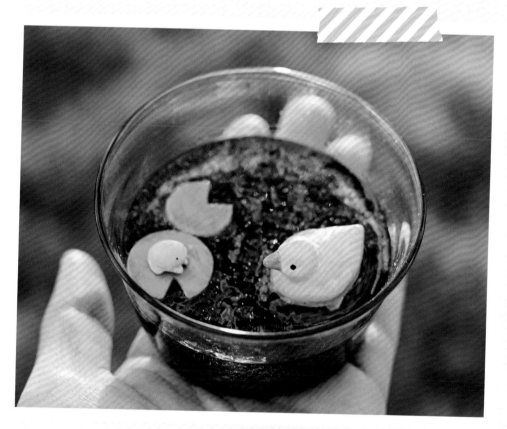

水面的場景表現

石粉黏土製的鴨寶寶在河上游泳的場景。在UV膠完全硬化前，以牙籤等物品在表面戳刺出不平整的起伏，表現水面的波瀾。睡蓮葉片＆青蛙等黏土配件，皆在UV膠稍微硬化時放置上去，再照光硬化就能完成黏接。

水中的場景表現

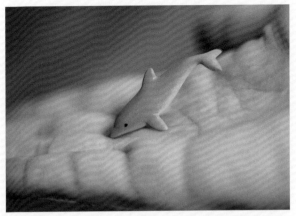

在塑膠容器中倒入白砂及UV膠，硬化後拆掉塑膠容器，就完成了南國的海洋。

以石粉黏土製作游泳的海豚，打造傳遞出涼爽感的作品。

累到回程不走路的
黃金獵犬寶寶

以背包隆起的弧度來表現圓滾滾的體型。
惹人憐愛的八字眼則是以抹刀修整成型。

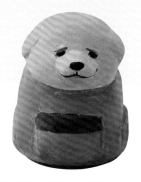

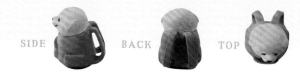

SIDE　　　BACK　　　TOP

材料 ●石粉黏土　●水　●壓克力顏料（白色、深黃色、黃色、黃綠色、綠色、茶色、黑色）●亮光清漆

工具 ●磅秤　●黏土板　●抹刀　●牙籤　●筆刀　●砂紙　●平筆　●細筆

實際大小：高42mm×寬35mm×厚40mm

取需要的黏土（25g）充分揉捏後，以掌心滾圓＆塑型成蛋型主體。

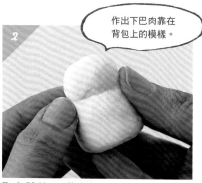

> 作出下巴肉靠在背包上的模樣。

取主體的1/3黏土作為頭部，以手指按壓出輪廓。在黏土板上放半天乾燥。

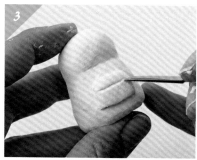

取黏土製作長10mm、寬7mm、厚2mm的長方形，貼在背包上後，以抹刀分割出口袋的袋蓋。

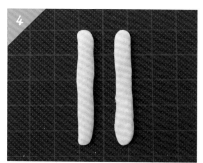

延展黏土，製作2條長50mm、寬5mm、厚3mm的肩背帶。

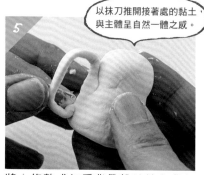

> 以抹刀推開接著處的黏土，與主體呈自然一體之感。

將 4 修整成如肩背帶般地接在背包上，以抹刀抹順黏接處。

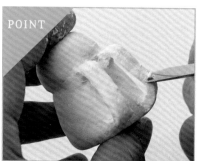

POINT

待肩背帶乾燥後，依需要加土或削土調整形狀。

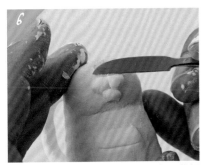

搓3個直徑3mm的黏土圓球，貼在嘴部位置，再以抹刀劃出鼻子的V字線條（參照P.25）。

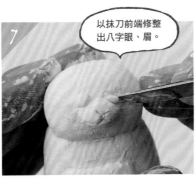

以抹刀前端修整出八字眼、眉。

以牙籤戳2個深1mm的凹洞，將直徑2mm的圓球沾水後鑲上，作為眼睛。

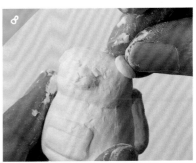

取少量黏土搓圓、壓扁製作耳朵，再貼在頭上以抹刀抹順。

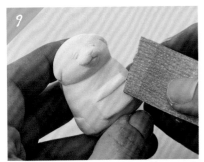

靜置兩天以上乾燥後，以筆刀削出身形線條，取砂紙研磨表面（參照P.24）。

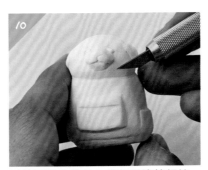

以筆刀削整嘴角＆嘴部周邊等細節，再進行研磨修飾（參照P.25）。

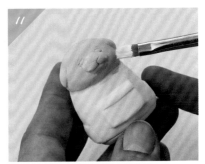

以平筆將頭部塗上奶油色打底。

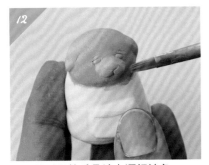

乾燥後以平筆重疊塗上深奶油色。

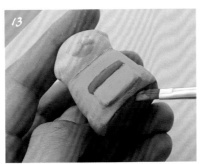

以平筆將背包塗鮮綠色，口袋＆背包底部塗茶色。

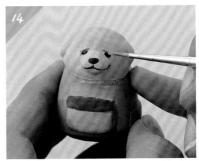

以細筆沾黑色畫眼睛及鼻子，焦茶色塗嘴巴。乾燥後將眼睛塗上清漆就完成了！

Completion sample ▶ p.14

12 舒適趴著的柴犬

由於視線朝上，鼻子要設在較高的位置唷！
在項圈周圍加土增加厚實度，就能表現出Q彈的肉感。

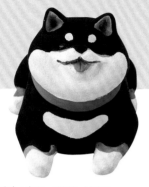

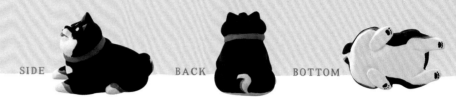

SIDE　　　BACK　　　BOTTOM

實際大小：高40mm×寬40mm×厚60mm

材料 ●石粉黏土　●水　●壓克力顏料（白色、深黃色、茶色、藍色、黑色）
　　　●亮光清漆

工具 ●磅秤　●黏土板　●抹刀　●牙籤　●筆刀　●砂紙　●平筆　●細筆

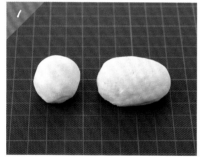

取需要的黏土（30g）充分揉捏後，將1/3搓圓製作頭部，2/3搓圓再整理出橢圓身體。

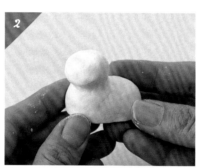

將頭部&身體沾水濕潤後，接合並以手指抹順。在黏土板上放半天乾燥。

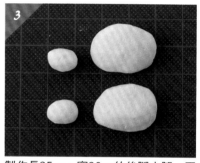

製作長25mm、寬20mm的後腳大腿，再搓直徑10mm的圓球作為腳掌。

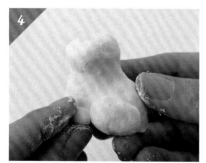

將後腳（大腿）黏接在身體後方側面，接上腳掌。

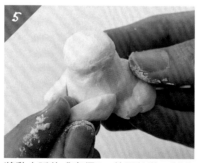

將黏土延伸成直徑5mm的圓柱狀，製作長20mm的前腳，再將黏接處的根部作成L形後接在身側。

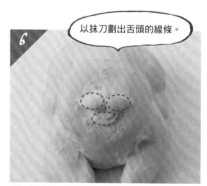

以抹刀劃出舌頭的線條。

搓3個直徑3mm的黏土圓球，貼在嘴部位置後抹順（參照P.25）。

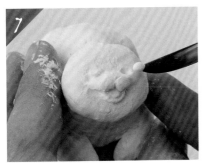

7

以牙籤戳2個深1mm的凹洞，將直徑2mm的圓球沾水後鑲上，作為眼睛。

建議先畫出眉毛間的線條比較容易掌握平衡。

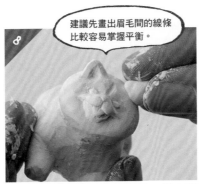

8

取少量黏土製作三角形耳朵，貼在頭上並以抹刀抹順。

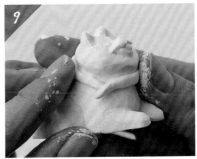

9

製作長70mm、寬4mm、厚2mm的項圈，沿著脖子捲一圈。

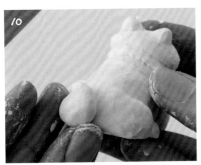

10

取少量黏土搓圓尾巴，貼在屁股上。

11

靜置兩天以上乾燥後，以筆刀削出身形線條，取砂紙研磨表面（參照P.24）。

故意保留顏色不均的感覺，來表現毛流與毛色。

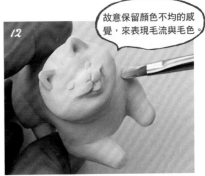

12

以平筆將整體塗上奶油色打底，乾燥後重疊塗上白色。

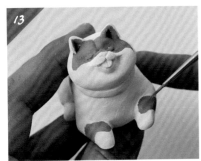

13

以細筆沾淺茶色塗內耳、臉頰上半部及腳的中段。上色重點：先塗淺色，能使顏色交界處顯得漂亮。

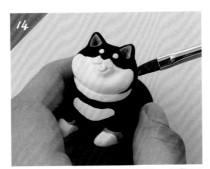

14

如圖示，以平筆將身體塗黑，但胸口＆臉部花樣等處保留不塗色。乾燥後再以細筆畫白色麻呂眉＆黑色肉球。

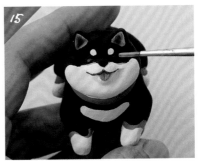

15

以細筆沾藍色塗項圈，深粉紅色塗舌頭，焦茶色畫嘴巴的線條，黑色塗眼睛。乾燥後將眼睛塗上清漆就完成了！

13 散步到不想回家的柴犬

只要作出擠在項圈邊的臉頰肉，就能有肉嘟嘟的可愛感。
將臉頰加土作出超有分量感的厚度，表現出鮮活的動感吧！

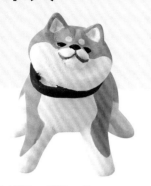

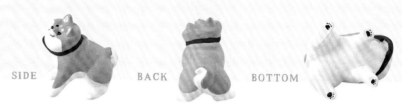

SIDE　　　BACK　　　BOTTOM

材料 ●石粉黏土　●水　●壓克力顏料（白色、深黃色、紅色、茶色、黑色）
　　 ●亮光清漆

工具 ●磅秤　●黏土板　●牙籤　●抹刀　●筆刀　●砂紙　●平筆　●細筆

實際大小：高53mm×寬45mm×厚55mm

取需要的黏土（30g）充分揉捏後，將1/3搓圓製作頭部，2/3搓圓再整理出橢圓身體。

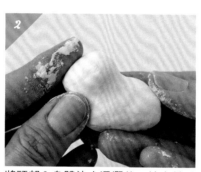

將頭部＆身體沾水濕潤後，接合並以手指抹順。

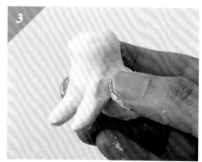

取少量黏土滾成直徑5mm的圓柱狀，分切成30mm長作為前腳貼上。

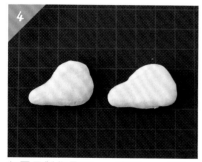

如圖示製作長35mm、寬25mm、厚7mm的後腳，捏出腳尖並略作延伸。

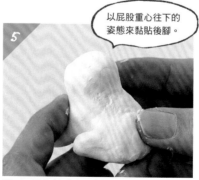

以屁股重心往下的姿態來黏貼後腳。

將 4 製作的後腳貼在後大腿處，將接著處延伸抹順至肚子。

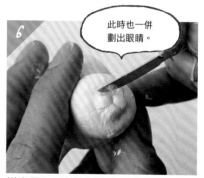

此時也一併劃出眼睛。

搓直徑3mm的黏土圓球，貼在嘴部位置抹順（參照P.25）。再以抹刀劃出嘴巴＆鼻子的線條。

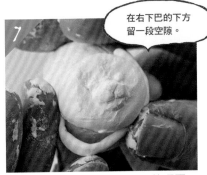

在右下巴的下方留一段空隙。

製作長70mm、寬4mm、厚2mm的項圈，沿著脖子壓合＆捲一圈。

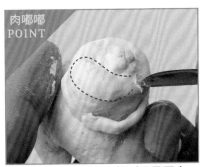

肉嘟嘟
POINT

取少量黏土貼接在右頰到下巴下方，表現出臉上肉嘟嘟的模樣。

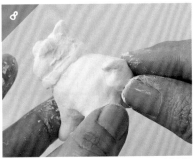

取少量黏土搓圓，並以手指壓扁製作耳朵＆尾巴，分別貼上再以抹刀抹順。

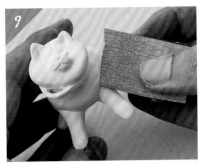

靜置兩天以上乾燥後，以筆刀削出身形線條，取砂紙研磨表面（參照P.24）。

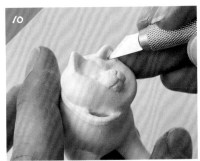

以筆刀削整嘴巴＆耳朵等細節，再進行研磨修飾（參照P.25）。

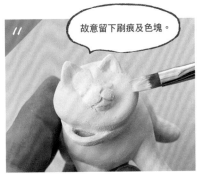

故意留下刷痕及色塊。

以平筆將整體塗上奶油色打底，乾燥後重疊塗上白色。

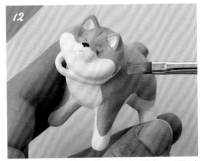

乾燥後以平筆將背部塗上橘色，再以細筆沾黑色畫鼻子。

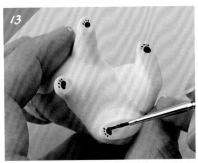

乾燥後以細筆沾紅色畫項圈，焦茶色畫肉球。

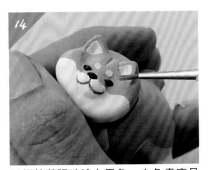

以細筆將眼睛塗上黑色，白色畫麻呂眉，茶色畫嘴巴的線條。乾燥後將眼睛塗上清漆就完成了！

55

Completion sample ▶ p.16

14 等放飯的博美

製作單一毛色的動物時，加上圍兜兜或圍巾，
或讓動物叼著玩具之類，為動物增添趣味性的生活感吧！

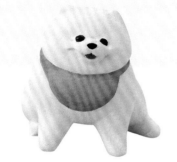

實際大小：高45mm×寬45mm×厚45mm

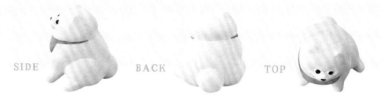

SIDE　　　　　BACK　　　　　TOP

材料 ●石粉黏土　●水　●壓克力顏料（白色、深黃色、紅色、黑色、茶色）
　　 ●亮光清漆

工具 ●磅秤　●黏土板　●牙籤　●抹刀　●筆刀　●砂紙　●平筆　●細筆

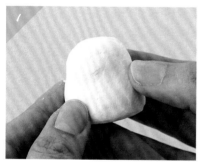

取需要的黏土（25g）充分揉捏搓圓，
再在頭部＆身體交界輕輕按壓，塑型
成不倒翁的模樣。

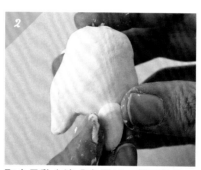

取少量黏土滾成直徑10mm的圓柱狀，
分切成20mm長作為前腳。

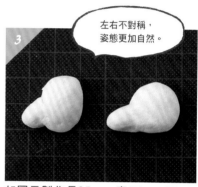

左右不對稱，
姿態更加自然。

如圖示製作長35mm、寬25mm、厚5mm
的後腳，捏出腳尖並略作延伸。

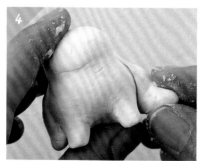

貼上後腳，並以手指抹順整型。左腳
前端則作成想要往外探出一般。

取黏土搓2個長5mm的水滴形，圓厚側
對接地貼在鼻部位置，下方再加少量
黏土修整成圓弧地貼出下顎。

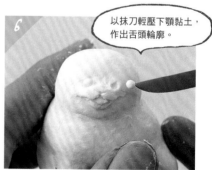

以抹刀輕壓下顎黏土，
作出舌頭輪廓。

以牙籤戳2個深1mm的凹洞，將直徑2
mm的圓球沾水後鑲上，作為眼睛。

特意做成小巧的耳朵，更貼近博美犬的神態。

使圍兜兜的綁繩如被脖子後方的毛遮住了一般。

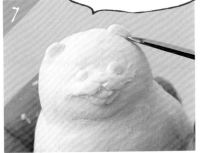

取少量黏土搓圓＆以指腹壓扁製作耳朵，再貼在頭上並以抹刀抹順。

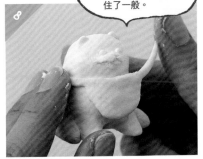

取黏土製作直徑30mm、厚2mm的半圓片，並接上長60mm、寬‧厚2mm的繩子，再貼在身體上。

取少量黏土搓圓尾巴後貼上。

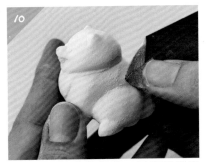

靜置兩天以上乾燥後，以筆刀削出身形線條，取砂紙研磨表面（參照P.24）。

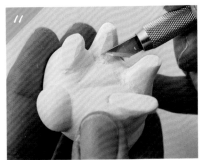

以筆刀削整肚子＆四肢等細節，再進行研磨修飾（參照P.25）。

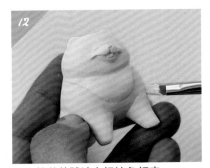

以平筆將整體塗上奶油色打底。

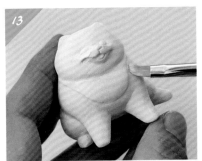

乾燥後以平筆重疊塗刷上少許白色，塗色時要注意保留打底色。

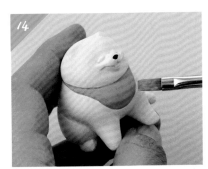

以平筆沾淺粉紅將圍兜兜上色，乾燥後再以細筆沾焦茶色畫肉球、黑色畫鼻子。

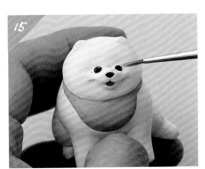

以細筆沾黑色畫眼睛，深粉紅色塗舌頭。乾燥後將眼睛塗上清漆就完成了！

Completion sample ▶ p.16

15

面迎強風的博美

以成束的毛流來表現直面風吹的動感。
製作時，要注意毛髮是統一從頭往尾巴方向吹拂與飄動。

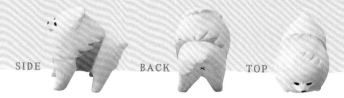

SIDE BACK TOP

實際大小：高45mm×寬30mm×厚50mm

材料	●石粉黏土　●水　●壓克力顏料（白色、深黃色、紅色、茶色、黑色） ●亮光清漆
工具	●磅秤　●黏土板　●抹刀　●牙籤　●筆刀　●砂紙　●平筆　●細筆

1

取需要的黏土（25g）以手掌滾圓，製作蛋型主體。

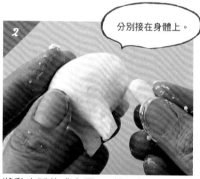

2　分別接在身體上。

將黏土延伸成直徑5mm的圓柱狀，製作長20mm的前腳及10mm的後腳各2個。

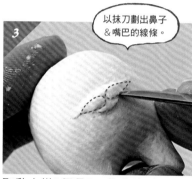

3　以抹刀劃出鼻子&嘴巴的線條。

取黏土搓2個長5mm的水滴形，圓厚側對接地貼在鼻部，下方再加少量黏土。

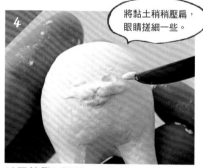

4　將黏土稍稍壓扁，眼睛搓細一些。

以牙籤戳2個深1mm的凹洞，將直徑2mm的圓球沾水後鑲上，作為眼睛。

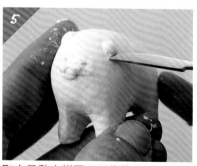

5

取少量黏土搓圓&以指腹壓扁作為耳朵，再貼在頭上以抹刀抹順。

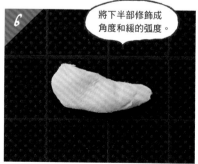

6　將下半部修飾成角度和緩的弧度。

製作12個長10mm、厚2mm的成束毛髮。

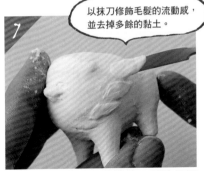

以抹刀修飾毛髮的流動感，並去掉多餘的黏土。

將身體＆毛束沾水濕潤後，從臉的下方開始往後頭顱黏接貼上。

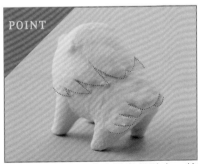

POINT

如從兩側往尾巴方向流動般貼上，就能表現出受風吹拂而飄動的模樣。

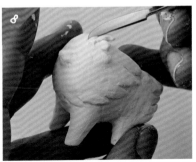

製作3個長5mm、厚2mm的縱長三角形，貼在頭上。

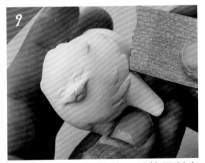

靜置兩天以上乾燥後，以筆刀削出身形線條，取砂紙研磨表面（參照P.24）。

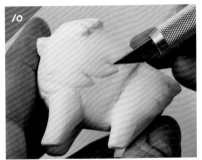

以筆刀削整毛束＆衣服等細節，再進行研磨修飾（參照P.25）。

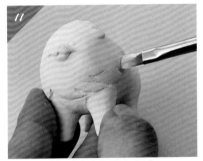

以平筆將整體塗上奶油色打底。

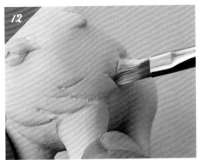

乾燥後以平筆將整體塗刷上少許白色，塗色時要注意保留打底色。

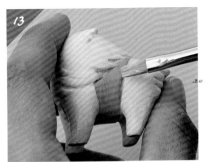

以平筆沾淺粉紅塗衣服，乾燥後改以細筆沾焦茶色畫上肉球。

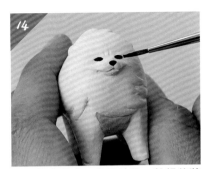

以細筆將眼睛＆鼻子塗黑，乾燥後將眼睛塗上清漆就完成了！

59

16 跑向主人的柯基

在胸部&屁股等豐滿的部位確實作出厚度，就會更有柯基犬的即視感。
並試著調整手腳的擺動方向，表現出躍動感吧！

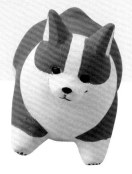

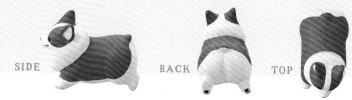

SIDE　　　　BACK　　　　TOP

材料 ●石粉黏土 ●水 ●壓克力顏料（白色、深黃色、茶色、黑色）●亮光清漆
工具 ●磅秤 ●黏土板 ●抹刀 ●牙籤 ●筆刀 ●砂紙 ●平筆 ●細筆

實際尺寸大小：高40mm×寬25mm×厚53mm

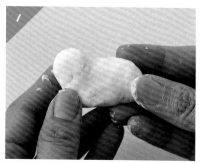

1

取需要的黏土量（25g），充分揉捏後製作橢圓主體，並抬高頭部。

2

將黏土延伸搓成直徑10mm的圓柱狀，再分切出4段20mm長的腳部。以上圖左為前腳。

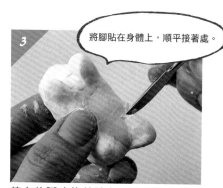

3

將腳貼在身體上，順平接著處。

使左後腳略往外貼上，作出往上踢的姿態。

4

將黏土延伸成長80mm、寬10mm、厚3mm的帶狀，貼在脖子上後順平。

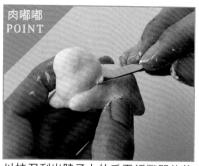

肉嘟嘟
POINT

以抹刀刮出脖子上的毛平緩攤開後往內側捲入的段差，表現出毛流濃密的質感。

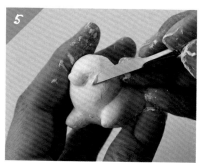

5

取少量黏土製作上底10mm、下底15mm的梯型，貼在嘴部的位置後順平。

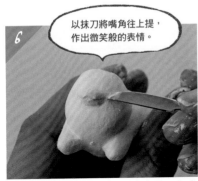

6 以抹刀將嘴角往上提，作出微笑般的表情。

以抹刀劃出微V字的鼻子輪廓後，在鼻子下方畫一條直線，左右再加斜弧線作出嘴巴。

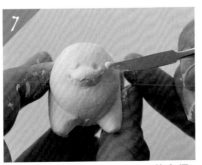

7

以牙籤戳2個深1mm的凹洞，將直徑2mm的圓球沾水後鑲上，作為眼睛。

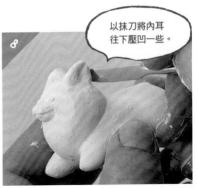

8 以抹刀將內耳往下壓凹一些。

取少量黏土捏2個同樣大小的三角形耳朵，貼在頭上後以抹刀塑型。

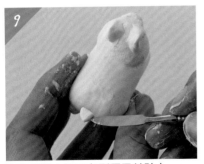

9

取少量黏土捏三角形尾巴並貼上。

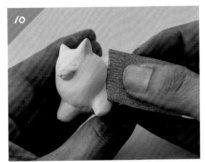

10

靜置兩天以上乾燥後，以筆刀削出身形線條，取砂紙研磨表面（參照P.24）。

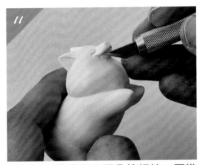

11

以筆刀削整嘴巴＆耳朵等細節，再進行研磨修飾（參照P.25）。

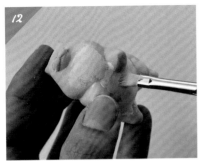

12

以平筆將整體塗上象牙白打底，乾燥後再重疊塗上白色。

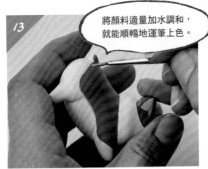

13 將顏料適量加水調和，就能順暢地運筆上色。

以平筆先在靠近肚子的顏色交界處塗上中間色的橘色，乾燥後再將背部塗上茶色。

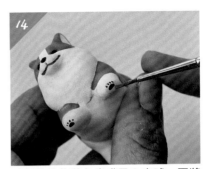

14

以細筆沾焦茶色畫嘴巴＆肉球，再將眼睛＆鼻子塗黑。乾燥後將眼睛塗上清漆就完成了！

拍攝可愛動物的的訣竅!

作品完成後,一邊想著該動物的日常模樣,
一邊思考適合的外拍場所及搭配小物來拍照吧!

※以下包含本書未收錄作法的作品。

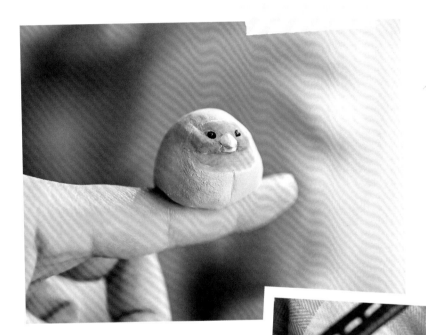

運用自然光
拍出柔軟的氛圍

藉著窗邊的自然光線來拍攝動物,就能
營造出柔和的氛圍。這是以與筆者一起
生活的小櫻鸚鵡重松為模特兒,製作成
擺飾後拍攝的情境照。由於這孩子時常
停在我的手指上休息,因此在背景加入
綠意,營造出放鬆之感。

與生活雜貨搭配

將觀葉植物、布料、籃子等小物當作舞
台背景。日常空氣感的情境演出,令人
倍感親近。

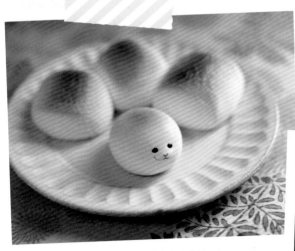

融入日常生活中

偽裝成食物的幻想動物們，放在盤中或相近似的食物旁，就能營造出混進日常生活的趣味性。

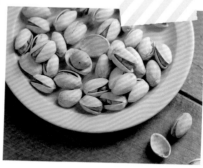

在十萬個開心果中混入一隻「開心小雞」的幽默設定。

偽裝成烤棉花糖的豎琴海豹寶寶，就像真的是棉花糖的同伴！

帶上作品，
去各式各樣的地方！

一起出遊挑戰外拍也不錯。在散步、購物、旅行等不同時刻，加入想像力來拍攝更加愉快唷！

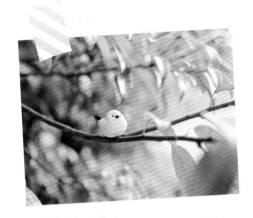

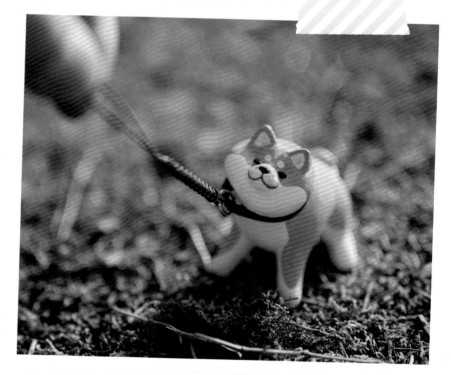

🐭 趣・手藝 113

日本扭蛋模型師教你做！
肉嘟嘟的石粉黏土小動物

..

作　　者／もんとみ
譯　　者／莊琇雲
發 行 人／詹慶和
執行編輯／陳姿伶
編　　輯／蔡毓玲・劉蕙寧・黃璟安
執行美編／韓欣恬
美術編輯／陳麗娜・周盈汝
內頁排版／造極彩色印刷・周盈汝
出 版 者／Elegant-Boutique新手作
發 行 者／悅智文化事業有限公司
郵政劃撥帳號／19452608
戶　　名／悅智文化事業有限公司
地　　址／220新北市板橋區板新路206號3樓
電　　話／(02)8952-4078
傳　　真／(02)8952-4084
網　　址／www.elegantbooks.com.tw
電子郵件／elegant.books@msa.hinet.net

..

2022年9月初版一刷　定價 350 元

Lady Boutique Series No.8118
TENOHIRA SIZE NO MOCCHIRI DOBUTSU
© 2021 Boutique-sha, Inc.
All rights reserved.
Original Japanese edition published in Japan by BOUTIQUE-SHA.
Chinese (in complex character) translation rights arranged with BOUTIQUE-SHA
through Keio Cultural Enterprise Co., Ltd., New Taipei City, Taiwan.

..

經 經 銷／易可數位行銷股份有限公司
地　　址／新北市新店區寶橋路235 巷6弄3號5樓
電　　話／(02)8911-0825
傳　　真／(02)8911-0801

..

國家圖書館出版品預行編目(CIP)資料

日本扭蛋模型師教你做！肉嘟嘟的石粉黏土小動物 /
もんとみ著；莊琇雲譯.
– 初版. -- 新北市：Elegant-Boutique新手作出版：
悅智文化事業有限公司發行, 2022.09
　面；　公分. -- (趣・手藝；113)
ISBN 978-957-9623-90-2 (平裝)

1.CST: 泥工遊玩 2.CST: 黏土

999.6　　　　　　　　　　　　111014335

..

STAFF 日本原書製作團隊
攝　　影／三輪友紀（STUDIO DUNK）
書籍設計／若月恭子（regia）
編　　輯／柏倉友弥（STUDIO PORTO）

材料協助
株式會社GSI Creos hobby部
〒 102-0074 東京都千代田區九段南 2-3-1
開放時間 10：00 ～ 17：00（六日及國定假日除外）
HP：http://www.mr-hobby.com/

Pentel 株式會社
〒 103-8538 東京都中央區日本橋小網町 7-2
HP：https://www.pentel.co.jp/

造型・小物協助
・AWABEES
・UTUWA

..

版權所有 ・ 翻印必究
※本書作品禁止任何商業營利用途
（店售・網路販售等）＆刊載，
請單純享受個人的手作樂趣。
※本書如有缺頁，請寄回本公司更換。